Beautiful Experience

臺北之胃

徒步街拍，
深入在地，
市場裡的臺北滋味

余白 Hubert Kilian──文字、攝影　　賴亭卉──譯

LE VENTRE DE TAÏPEI

給
余庭祐

果腹之欲

姜麗華

國立臺灣藝術大學通識教育中心專任教授，法國巴黎第一大學博士

移居臺灣已逾十七年的法國攝影家余白（Hubert Kilian，以下簡稱余白）說：「電影裡的某些氣氛，可以用攝影表達出來。」[1] 他從 2010 年起至 2016 年將近六年的期間，利用小周末夜幕低垂後，背起他的尼康相機（Nikon F3）遊走在臺北的大街小巷，試圖追憶法國 1950 至 60 年代黑白電影裡的氣氛（ambiance）。關於早期電影的特性，華特‧班雅明（Walter Benjamin, 1892-1940）曾說：「電影將我們週遭的事物用特寫放大，對準那些隱藏於熟悉事物中的細節，用神奇的鏡頭探索平凡的地方，如此電影一方面讓我們更進一步了解支配我們生活的一切必需品，另一方面也開拓了我們意想不到的廣大活動空間。」[2] 余白的攝影鏡頭也具備同樣的特性，他將那些隱藏於熟悉事物中的細節放大，讓我們了解支配生活的必需品。回顧上世紀風靡全球的法國新浪潮（La nouvelle vague）電影，推動者深具文化素養，他們代表巴黎社會菁英的反主流文化，[3] 要求用新的觀點和看法對待電影，作為導演的角色不只是主導電影，更成為電影的作者和創作人，創造出的影像風格歧異，特色包括快速切換場景鏡頭等創新剪輯手法，或是經由「跳接」讓整體敘事製造突兀不連貫效果，反而令觀者印象深刻，使得原本流動的電影影像，仿若將時光雕刻成靜態的攝影切片，兩者的關係印證了班雅明的說法：「攝影潛藏孕育了有聲電影，電影是在攝影中萌芽成長。」[4] 而余白將深印在其內心電影裡的氣氛，運用攝影製造不連貫「跳接」的敘事影像，像似切換電影場景拓展我們的想像空間。關於電影與攝影之間的關係，還有羅蘭‧巴特（Roland Barthes, 1915-1980）指出電影的影像順流而行，不會像幽靈纏繞著人，攝影的影像凝結不動，卻游移在複現至回溯，[5] 呈現一種畸形的方式靜止不動。這兩者皆是運用神奇的鏡頭，對準真實世界裡隱藏於日常生活熟悉事物中的細節，讓我們從這些複現的影像中回溯看見過往歲月、意識到時間已流逝、甚至是令人感傷的「刺點」（punctum）等等為之「瘋狂的真相」（vérité folle），[6] 開拓我們意想不到的意識層面與「無意識的視相」[7]。

余白的《臺北之胃》透過靜態的黑白攝影記錄臺北人的果腹之欲，因為「人類需要吃飯」。吃飯這件事，是人類維持生命的基本衝力，這股生

之欲的本能力量，余白以有點隱含暴力的影像來呈現，經由構圖產生無意識的視相——「磨刀霍霍向豬羊」的畫面，令人宛如聽見急速且響亮的磨刀聲；刺龍刺虎的紋身背影，形成又狠又殺的身影，不禁讓人毛骨悚然；吸菸後大口吐氣的勞工形象，隨著冉冉上升的煙霧，如同釋放肩負的重擔。影像中的這批人在黑夜裡汗流浹背辛勤地勞動，余白特意攫取略帶粗暴的氣氛，就是為了凸顯他們「再累再苦也還是要活下去」。從入夜、午夜至清晨，他像似被一股迷惑般的驅力，吸引著他徘迴在臺北街頭的夜市攤販、傳統的魚肉與果菜市場，儼然當起探險家追尋「詩意的調性」（intensité poétique）[8] 的寶藏。然而，他拍攝的動機不是為了懷舊，而是想捕捉臺北最神祕的一面，「城市中的秘密，想像中的秘密」，探問一般人的夜生活結束之後，剩下來真正的夜生活是甚麼樣貌？在闇黑的夜裡這批人是如何過日子？余白凝結放大這些事物的細節，是這批人的日常，卻非我們在白天裡可以見到的景象，讓我們白天過得很舒服的這批人，他們是如何為其他人付出勞力，讓大家能吃飯滿足口腹之欲？

自 2010 年起，余白養成週五下班後扛起腳架與相機的習慣，化身為法國巴黎十九世紀的漫遊者（flâneur）[9] 漫步在臺北都會與鄰近城鎮的巷弄間，以抓拍（snapshot）的手法「捕捉非意外的意外」。每週近 40 公里的路程，六年來積累了一條萬里路的影像時光隧道。藉由觀看余白拍攝的黑白影像，我們彷彿走進這條影像時光隧道，被帶領返回上世紀法國新浪潮電影的場景。余白絕非僅是製造視覺上的奇觀，重要的意義在於重塑上個世代的氛圍[10]，他特別指出由喬治·勞特內（Georges Lautner, 1926-2013）導演的黑色幽默電影《亡命的老舅們，1963》（*Tontons flingueurs*），片中四名黑幫份子在廚房餐桌上明爭暗鬥不要命地喝酒吃宵夜，正是他想要表達臺灣這批夜行者的「帥氣」，回味舊時的英雄刻板印象：抽菸、喝酒、殺豬、刺青、搬運等形象。

余白 1972 年出生於法國南部的洛特加龍（Lot et Garonne），兩歲後即因父親職業的關係四處搬遷，曾住過法國人天然的後花園朗格多克（Languedoc），該地區是他父親的出生地，也是余白成長並留下深刻

情感的城市。母親來自法屬地馬丁尼克（Martinique），一座讓他嚮往的美麗小島。1985 年時值 13 歲的余白，北漂至巴黎郊區和市區居住求學直到 2003 年底。法國首都巴黎是一座求新求變求發展的城市，然而對異地出生的余白來說，求發展的步調與他年少時在南法小鎮接觸的氛圍有所差別。從 1999 年起他數度遠到臺灣觀察、拍照並在締結良緣後，2003 年底他遷移至臺灣的首都臺北，同樣一座以發展經濟掛帥的都市。自此臺北成為余白生命中重要的城鎮，開啟他以攝影記錄臺北種種的篇章。在現今數位時代，余白卻選擇傳統攝影機與黑白底片，導引我們閱讀臺北昔日風華的民情、老式建築街廓、面臨拆除的傳統批發市集等，表達半世紀之前法國早期黑白電影世界裡的真實生活。

關於電影與攝影的真實性，電影的世界就像真實的世界，混合了演員及角色的「曾在此」（ça-a-été）；攝影則是將真實帶返回到過去的「此曾在」（ça a été），暗示這真實已逝去，[11] 說明了這兩者皆含有對過去與真實的探討。無論是「曾在此」或是「此曾在」，這些影像暗示真實將會隨著時間改變，人們無法回到過往的歲月裡生活。然而，儘管現實中那時代已經消逝了，相片中的時間卻能以一種非現實的形式呈現：同時是複現過往的「過去完成式」與不停回溯的「未來進行式」。換個方式說，《臺北之胃》是余白經由靜止不動的照片，表現人們在現實世界中看似「非日常的日常」的真實生活，影像時間看似停頓在過去的真實，然而這些景象活出於這些黑白影像，繼續發酵成各種介於真實與戲劇之間的「人生劇本」，傳達他對於生活在臺北城裡的人，如何求溫飽的觀點。

余白以三條軸線構築《臺北之胃》攝影集，這本黑白攝影影像的「人生劇本」，首先登場的是〈日光燈下的面孔〉：入夜後飲食男女的孤獨，無盡的夜色在白色燈光下顯得更加淒涼。接續午夜時分〈月光下的屠夫〉：肉販切割讓人食用的肉，在漆黑的夜裡經由屠夫與刀的各種構圖，給人慘不忍睹略顯暴力的印象，以及肉攤例行的準備工作。這些「此曾在」的圖像畫面情節，交叉安排驚悚的異常與平凡的日常，猶如電影「曾在此」的情節，虛幻如一場夢境。接近清晨〈黎明之中的臉孔〉：正當

一般人還在睡夢中，市場早已熱鬧滾滾，整貨搬運往來市場裡裡外外，汗水夾帶菸味，熱絡的交易之後，最後畫面結束在一幀等待客人上桌（à table）吃飯的餐桌。我們從一張張相片越過非現實的時空，進入「人生如戲」亦是「戲如人生」的景象——慘白與幽暗交疊的街道、**紋身的彪形大漢、刀光見血的攤販**、煙霧瀰漫的市場與買賣交易的熱潮。這些令人感到「瘋狂的真相」，觀看後的我們可以意識到甚麼？是基本的人生道理？或是人的尊嚴？還是階級差異？

《臺北之胃》的黑白影像散發出憂鬱的美感，留下白晝裡看不到的「夜臺北」真實的物證與人證，暗藏許多事物的細節（例如：刻意出現在畫面裡的時鐘指出當下的時間、不正視被攝者的眼神、不同的刺青圖案……），隨便草率地觀看已不適用，這些陰鬱的相片乍看時，令觀者感到不安，幕幕彰顯原始野性的本能驅力，讓我們也得很原始地面對生與死。為了人類的果腹之欲，填飽肚子的欲望和需求，在夜深人靜的月光下，仰賴這批社會底層人士付出勞力與健康。余白沒有經由數位修圖

竄改這些影像內容，亦沒有編導這批人表演他們的日常，僅有記錄他們真實的生活型態，無關乎政治或環境議題，他在深夜探訪臺北人意識底層真實的樣貌，讓其他人看到即將過去的真實，在攝影影像裡複現這些終將消逝的細節，「不是為了懷舊，而是表達遺憾」。

1 本文標楷體皆為余白受訪口述。
2 華特・班雅明（Walter Benjamin）著，許綺玲編譯，〈機械複製時代的藝術作品〉，收錄於《迎向靈光消逝的年代》，臺北：臺灣攝影工作室，1999 年，頁 88。
3 焦雄屏，《法國電影新浪潮》，臺北：麥田，2010 年，頁 64。
4 華特・班雅明著，許綺玲編譯，〈機械複製時代的藝術作品〉，同前註，頁 61。
5 «Immobile, la Photographie reflue de la présentation à la rétention.» Roland Barthes, *La chambre claire : Note sur la photographie*, Paris : Gallimard, Le Seuil, 1982, p. 140.
6 關於「刺點」與「瘋狂的真相」的內容，請參閱羅蘭・巴特著，許綺玲譯，《明室：攝影扎記》，臺北：臺灣攝影工作室，1997 年，第 10 節與 46 節。
7 華特・班雅明著，〈攝影小史〉，亦收錄於《迎向靈光消逝的年代》，同前註，頁 20。
8 見 word。
9 參閱華特・班雅明（Walter Benjamin）著，《發達資本主義時代的抒情詩人：論波特萊爾》（*Charles Baudelaire : Ein Lyriker im Zeitalter des Hochkapitalismus*, 1937-38）。班雅明 1933 年流亡至法國暫居巴黎，以「flâneur」描述詩人波特萊爾。
10 「氛圍」亦可譯為「ambiance」，與前述「氣氛」同字。
11 Roland Barthes, *La chambre claire : Note sur la photographie*, op. cit., 1982, p. 124.

夜未央：《臺北之胃》
及其眾生相

呂筱渝

藝術評論者、法國巴黎第八大學博士

余白的鏡頭彷彿一張漁網，潛入芸芸眾生的大海撈捕地底幽微發光的人形。來臺定居近二十年的他，大量捕獲了大臺北地區的日常景緻，例如我們時常路經但未必願意久留的地方：深夜的寂寥巷弄、宵夜時分的小吃攤、凌亂老舊的商店、傳統市場內的豬肉攤、鮮少造訪的蔬果、漁禽批發市場……而這些都是余白在人們紛紛熄燈就寢、夜深人靜時，毅然背起相機前往的尋幽探微之處，他說：「我把夜扛在肩上，城市讓步了。」[1]

夜未央：臺北的子夜時分。

相較於白晝的赤焰，子夜的皎月溫煦多了，它照亮了夢的邊界，既不絢爛，也不刺眼。余白刻意以泯除色彩的黑白照片來表現，像是篩掉白天的熙攘與嘈雜，將景框內的影像拍成記憶裡溫暖乾淨的畫面，表現出簡潔、嚴謹的構圖，即使在龐雜混亂的大型果菜市場，余白也能善用光線的強弱營造氛圍，清楚地勾勒出拍攝的主題與人物，使得我們在凝視這些定格於時空中的剎那，彷彿也能聽到交談的聲音：人們在用餐中說話，在工作中說話，在姿勢中說話，也在等待中說話。等待顧客的小吃攤老闆，他們在無人上門時看報、打牌、吃飯、抽菸或張望；或是正以熱食、麵湯果腹的客人，一邊吃飯一邊在昏暗的燈光下滑手機。在另一張照片裡，乾洗店老闆娘的面容倒映在店裡的鏡子，展露她坦然直視「入侵者」的笑靨，也間接說明余白有卸除他人心防的魅力，以及他所秉持不為獵奇而來的攝影倫理，更可貴的是他多年來為了拍下這些常民生活，時常犧牲睡眠走入夜的另一端。

而不論如何幽深的黑夜，所幸總有燈為伴。余白作品裡的燈泡、燈管和路燈幾乎如同空氣般無所不在：燈光驅離黑暗，創造了一個臨時棲身的空間；日光燈下熱情招呼客人的麵攤老闆，兩人共存於此時此刻，在燈的見證下、在黑暗的包圍下，共度一碗麵的時間。然而暫時「安放」人們身心的一隅，不過是相遇的陌生人家的騎樓、巷口的麵攤、偶爾光顧的饅頭店、路過的檳榔攤等，甚至只是一張佈滿陳年油汙的廉價餐桌。

不止是潛入黑夜的汪洋，余白也深入這座城市的腹胃腸腔，直擊城市血淋淋的內臟：屠夫忙碌地剁骨切肉，分解後的豬隻紛紛支離破碎地現身，成了倒掛在森冷鐵鉤上的肉排，或是堆在攤位上剛被剖下來的一堆豬耳豬鼻，仿若生命本質的隱喻。

暗夜的魚貨批發市場裏，幾個男人正將裝著漁獲的魚簍、保麗龍箱搬下車來，而余白攝影之夜的盡頭——果菜批發市場也不遑多讓，在這個場景裡，燈光慢慢滅去，晨曦射入鐵皮搭成的果菜市場，讓被黑夜浸染過的空曠處顯得更為明亮，也更加熙攘和喧囂。在這兩種批發市場裡，搬運的、盤點的、批貨的、零購的、吃便當和抽菸喝茶休息的……人人各司其職，也各取所需。販夫走卒、平民商賈，宛如在一條蠕動的輸送帶上，每個人奉獻體能、汗水、金錢和腦力，日復一日運送著維持這座城市所需的養料：食材、食物、各種交易與服務。余白以相機見證了這一切。

余白既非搜奇抉怪的街頭攝影家，也非為了報導或紀實而拍照，攝影對他而言是一種藝術創作，透過它得以往返與連結土地與人，攝影同時也是維繫往昔與今日臺北之間的影像證詞——余白以攝影的「行為」來踐履一名法國人對臺北人文景緻的關懷。不論晴雨，余白從子夜到破曉，從闃寂冷清的街衢巷道到人聲鼎沸的批發市場，揭露了另一半隱匿在光天化日下的反面之臺北樣貌，以及它的眾生相。

《臺北之胃》可視為「臺北滋味」的諧音，它延續並擴大了余白上一本攝影集《臺北原味》的攝影風格和主題脈絡。宛如《木偶奇遇記》的皮諾丘闖進「鯨魚的胃」，余白的《臺北之胃》再次從影像的「味蕾」出發，一齊帶著我們深入臺北的腸腔與腹胃，進行了一場溫馨、嚴肅而滿足的視覺探險。

1 余白，《臺北原味：法國異鄉人的攝影獨白》，臺北：幸福文化，2018 年，頁 111。

城市之「胃」的
隱喻

葛尹風

國立中央大學法文系副教授、法國巴黎第三大學比較文學博士

《臺北之胃》並不是一本首都夜市之旅攝影集，也不是一本給「夜間旅遊團」的指南。確實，這本攝影集刻劃了有關肉品、蔬果、漁獲的夜間都市商業活動。我們可以停留在這個實用的、瑣碎的、紀錄的視角。畢竟余白是名記者，他的攝影照片能為這類報導做出極佳的輔助刻劃，描繪出現代都市裡食品產銷流通的情形：常溫和冷鏈物流，屠夫、魚販、菜農之市場三部曲等等。調查、採訪、深度文章，這些他都做過了，照片也許還能夠再為雜誌增添點昔日偉大記者的人道主義調性。

若將自己囿限於這份不完整的觀察感知，那麼會很可惜，因為透過將這些照片集結成冊，余白還做到了其他事情。這些照片並非說明什麼、表現出什麼、給出什麼資訊，而是提出疑問、令人觸動、心緒翻騰。這些照片展現了臺北夜裡令人不能承受之重，詩性就駐紮在日常的瑣碎裡。

左拉的《巴黎之胃》顯然是一條線索，邀請我們拋下流於天真與文字表面的思考，去體會余白眼中的象徵意義。「胃」的隱喻，在左拉的小說中呈現出一個與一般看法相左的概念：城市的核心並非心臟，而是一個比心臟的位置要來得低很多的器官，但它同樣重要。這個核心器官就是胃！表面上高貴迷人的生命，實際上得由胃部、肝臟、腸道所組成的消化系統來維繫，換言之，就是在人體位置裡最低下的幾個器官、最受人鄙視的器官，然而卻也是不可或缺的重要器官。而其對應到城市裡，也就是社會結構的底層，生活在那裡的人，做著最為艱難、最不討喜、最受忽視的工作。左拉的小說還給了他們應得的公平正義，而余白的攝影集亦是如此，同樣的正義精神發揮了作用。在這兩個例子裡，胃部才是情感之所在，而不是心臟。證據？這些照片是不是深深打動了你！

我們略為緊張地跟隨這位攝影師，穿梭於陰暗市場裡那些很難找、地處偏僻又隔絕於暗夜之中的羊腸小徑。因為《臺北之胃》攝影集中，余白鍾情於夜晚，忠於夜裡不同尋常的濃厚深度。正是在這種情況下，他才能捕捉到事物原生的光芒，對事物投以真實的目光。本書的攝影手法值得我們稍作停頓來探究，因為它介於美學與人類學之間。如同李維史

陀（Claude Lévi-Strauss[1]）說的：「若談**生**，亦論**熟**。」（Qui dit *cru*, dit *cuit*.）他在這組對立的感知元素（生／熟）中看到了一個具體的關鍵，有助於理解現代城市裡的社會組織與抽象結構。我們能將相對立的元素如這般結合在一起：「生」，即是夜晚，而白天，則是「熟」。余白致力於探索深夜飲食風景與展示食材的生冷露骨，是因為他從未忽視此一事實：正由於隱身其後不可或缺的辛勞，白日活動的人類才得以無憂無慮地享受美食。這一場明暗對比的遊戲，從黃昏到黎明，隨時都在計時。拍照時，隨處可見的掛鐘提醒著我們，在現代社會之中，所有人的生活都深陷於時間的框架之中。

若無夜間的活動，白晝的世界便不會是如此……此番認知亦是來自左拉，而余白與左拉犀利的見解略同，不過尚未迄及社會主義的標準：「安穩地睡吧，善良的人們，無憂無慮地睡，夜裡的苦勞都在另一頭呢。」這些做牛做馬的人讓體面的人們能安心入睡、入夢，免於勞役，仍確保醒來有飯吃。這段時間裡，不停地有人掄起切肉刀、馱負搬貨、出力流汗。」須得注意的是，這些照片裡並沒有旗幟鮮明的庸俗意識形態。正好相反，一切皆迷離：拍攝的地區朦朧難辨，巧妙地游移於模糊的剪影與精雕細琢的豬隻嘴臉之間，在鬼魅般的輪廓與超現實的胸脯之間，就如同想像中的巴黎中央市場前來向萬華攤商致敬。這樣的一座宇宙需要以銀鹽底片搭配自然主義的方式進行拍攝。為了呈現出毫無生氣的豬，余白精準近攝且帶著顆粒感，將細節大放送：在豬仔攤著的砧板上，汙穢、慘白、挑釁、官能，幾乎像是血腥暴力電影的畫面了。現實並不美好，而是變態和黑色的。參與演出的豬值回票價。肉體的交易超越現實。本書內文用字凝鍊，標題與章節切分都很清楚。沒有牡丹花的香氣，只有費德瑞克·達爾德（Frédéric Dard）風格的警探小說怪味。正是因為這份溢出的虛幻不真切，而美。

1 《生食與熟食》（*Le cru et le cuit*）是法國人類學家克勞德·李維史陀 1964 年出版的著作，是他的〈神話學〉第一部曲。
2 費德瑞克·達爾德（Frédéric Dard,1921-2000）是位多產的知名法國作家，以筆名聖安多尼歐（San-Antonio）為人所知，著有 175 部警探小說，以聖安多尼歐警長和副手貝魯里耶為主角。這系列作品是戰後法國最成功的幾部出版作品之一。

臺灣的
法式古早味

陳斌華

臺灣永續原生內容有限公司負責人

臺灣的日常，其實也可以**不那麼臺灣**！

好友余白傾力完成的這本攝影書，帶給我相當意外的啟發。

當我第一眼看到圖稿時，

覺得這就是「余白每週固定的攝影行程」，

也就是每週一次，**徹夜不眠**的街頭徒步旅行。

仔細分析圖片內容，

小吃攤、肉舖、水產市場

覺得有點困惑，

為什麼，為什麼他喜歡拍這些題材呢？

又看到書名《臺北之胃》，

覺得更奇怪了。

難道他認定臺灣人就是**在乎吃**嗎？

直到他說，

法國作家左拉，

寫過一本小說《巴黎之胃》（*Le Ventre de Paris*）。

感到事有蹊蹺，看完此書，

才頓悟余白的創作精神！

原來他不只是喜歡臺灣味，

也不只是喜歡按快門，

而是在進行一項**實驗**：

在新天地找尋、交織自身的文化與歷史。

就像是市場的氣味：

瑣碎生活的質地，

在當下身處的，與過往文學中的，

二十一世紀的臺北、十九世紀的巴黎；

將這些珍貴卻難以留存的，

由光影形塑，

用無數的互動經驗來醞釀。

余白拍照被質問時，

常會回答「我在做藝術性的紀錄！」

看完這本書後，

我想回應「這是**紀錄性的藝術**！」

撥動現實的絲弦，
聆聽故事的迴音

余白 Hubert Kilian

這本書的創作緣起可以追溯到 2010 年左右。在當時，這動心起念還只不過是模糊的遐想，悄然落在我心上，喃喃低語其存在，迴聲隱隱約約。爾後，不知不覺間，它已在我身後悄然茁壯。與此同時，我拍攝、歸檔並且仔細編了號的底片越積越多，把櫃子塞得滿滿當當。拍照，對於著了迷的我而言，就像是呼吸一樣，一刻不停歇，如同在黑暗中撲向光源的飛蛾，在大街小巷中遊走，步入我所創造的詩意世界。

從 2010 年到 2016 年之間，我累積了超過上萬張用 135 片幅軟片所拍攝的照片，其中大多都是黑白相片。本書所收錄的照片大部分都拍攝於 2013 年左右。回想那數百個夜裡我所走過的千百里路，在老舊歪斜的日光燈下點的無數根菸，我覺得自己彷彿在探索一個消失的世界，一個逝去的時代。雖然如此，有一條纖細的絲弦，一道意念的軌跡，將我與詩意的強烈觸動連結在一起。跟隨著這條絲弦，我得以重建原本幾乎已被抹除、僅僅躺臥在我的想像空間最深處、能通達我內在景觀的那些荒棄小徑。我必須像個考古學家那般挖掘我自己，像個探險家那般探看我

心靈的奧秘，方能使那一縷在「黑色臺北」最底層為我指引方向的微光重新綻亮。

在拍攝的時候，通常起心動念尚不夠成熟，還有些猶豫，但必定是有強烈的觸動，急欲傾身聆聽心靈對我們輕聲低吟的音符。影像一旦於遺忘之池中被冷卻，被依托於心上的念想騷動所穿透，便逐漸自過往朦朧的映照中明晰強化。但總有這麼一刻，意念脫離了意識，被直覺捉捕，像是不知從何吹來的風之呼吸，正是這股「創作驅力」引領我們跨越了自身存在的界線。隨之而生的影像脫離了我們意識的阻礙，超越我們，創造了影像自身的價值。

伴隨著永不止息的意念，還有力抗遺忘的意志以及逃避不了的時間競賽。時間，永遠是驅策我攝影的動力之一。想成為這些時光的見證者的決心，想將這些事物運行過程給「定影」以確信自己確實經歷過這些事情的執著，並由此確保我存在的事實可被理解為與世界和他人的連結。

為了留住時光並賦予我的遐想一個形體而做的這般微不足道的行動，其中帶著強烈的焦慮：時光流逝，無從避免，一去不返。因此，我不拍我所看到的，而是我所感覺到的，這就是為什麼我拍壞了不少照片。留住這情感，捕捉而不損壞地將它呈現於書頁上，說服自己我們能與這看不見卻觸得著的證據一同共生長存，就是賦予這些美好時刻一緯觸摸得到的維度，說服自己我們活著。對我來說，攝影，深深刻在我的生命裡。這存在的維度，長久以來形塑了我的攝影，甚至療癒了我。

因此對這本書，我重建了原初意念的軌跡，收集了各種元素：夜晚、屠夫、市場，以讓我著迷且難以解釋的煉金術熔煉熬煮成這飽滿的氛圍。十年前，雜誌曾刊出我拍攝的一兩幀報導攝影，連同夜訪批發市場的文字報導，讓我稍稍觸及這份意念的輪廓。即使不知道可以用來做什麼，我發現自己一直反覆拍攝同樣的影像：月光下的屠夫，在靜寂中切著攤軟不動的豬隻。我第一次展出這照片是在 2010 年一檔臺北的展覽「Silhouette of Taipei」，接著在 2013 年的展覽「Minuit」再次

展出，最近一次是在 2019 年於日本京都的「京都國際寫真祭」（*KG+ Kyotographie*）展出。2018 年出版了《臺北原味》攝影集，書中「黑夜的螢光燈」這一章收錄了兩張月光下的屠夫照片。如今，屠夫的秘密終於如數攤開見光：肩頭上頂著沉甸甸的深夜，切肉刀在寂靜中規律地敲打的同時，我向屠夫獻上敬意。單單豬肉似乎還不夠，魚肉、水果、蔬菜也都入了鏡，恰似一碗傳統台灣菜。一趟旅程就此於《臺北之胃》中展開。

《臺北之胃》既是展示，亦是致敬。臺北的市場對我來說是個虛幻的、巴洛克式、幾近滑稽的世界。這項世俗活動相關的各色人物所展現的狂熱與發出的聲響，伴著他們做生意時滿滿的活力與歡笑，身姿穩健而專注，使我沉溺在這種氛圍之中，彷彿進入了另一個世界。只需在酷熱的夜晚出門，行至廣大的萬華市場，我會在那兒徘徊良久，深深被如此強烈燦爛的燈光氛圍所迷住。自然而然地讓人聯想到埃米爾·左拉所寫的《巴黎之胃》：「就像是一個巨大的中央器官瘋狂跳動著，噴灑出生命

的鮮血，注入每條血管……」我也立刻想到更久遠之前的羅伯‧杜瓦諾（Robert Doisneau, 1912-1994），他的作品引領我進入攝影之門，也一直影響著我的攝影方式。《巴黎之胃》書裡的中央市場於此重現，不過文字不如影像來得生動有力，多說無益，其影響應該要被超越，而非一再緬懷。

此趟「臺北之胃」旅程的另一樣重要素材是夜晚，這一大瓶濃厚的墨汁傾流注入了最逼仄的小巷弄。法國籍匈牙利攝影大師布拉塞（Brassaï, 1899-1984）說過：「黑夜不是白晝的反面。」（ *La nuit n'est pas le négatif du jour.* ）沒有什麼能比這句話更為準確地描述台北黏膩的空洞中所展現的詩意。夜晚是這些故事中的主角之一，能讓我們遠離日間的痛苦。但若缺少了水銀燈管這老臺北的特色，夜晚便不存在。如同古典繪畫中的蠟燭與十七世紀的虛空，日光燈是現代空無之中人類脆弱的象徵，燈管與其蒼白的色調照亮了夜遊者的城市生活。它營造了夜晚深沉的調性與氣氛，光線鑿刻暗夜投射在臉孔上，映出了閃閃發亮的眼神，切割陰影

如同雕琢靈魂。柯達 400 TriX 底片的黑與白是另一項要素，其化學反應顯現出燈光射入墨黑，在漆黑的夜裡映出圓滿、照亮生命。這化學變化放大了墨黑色被雕琢的紋理，有點髒，有點油，像煤炭，賦予了詩意的調性，在記憶中久久不散地迴響……

與《臺北原味》呈現出一種無特定時代感的日間臺北城容貌相反，《臺北之胃》則讓臺北的面貌消失，唯有透過深夜之旅方能看見。這是一趟深入台北腑臟，細觀其褶皺的旅程，必得在靜謐的迷宮小徑信步徘徊才可抵達，摒棄矯揉造作且俗氣的商業化形象以及傷眼的 LED 燈環繞的十字路口。

「臺北之胃」這趟旅程以三部曲的形式呈現，也就是三節韻律不同的小宇宙，其中的布景與人物都是白天看不到的：如夢似幻的城市迷津、供桌般的屠夫肉案，以及大型食品批發市場。唯有隨了夜晚悄悄籠罩臺北的緩慢步調，這趟旅程才可能成行。毫無目的之散步和忘卻時間之遊

盪，對於知曉此間奧妙的人來說，總有那麼一刻，欲追溯過往步履，卻已遺忘來時路。方向感和時間感在這些隨意走走的時刻裡，沖淡了。巷弄在毫無縫隙的寂靜中封閉。夜晚將不屬於她的人趕走，灑下羅網，將屬於她的人緊緊套牢。我只抓到一些模糊的樣貌，迂迴地掠影，沒能正面捕捉。切莫強求搭理關注，也毋須探問他們在現實中的真實身分。市場裡尚有幾道交會的視線，但在現實中是沒有的：我不屬於這夜晚，深夜裡的人們遙遙望來，看不見我。走在過道裡的須臾之間，便會遇見各種晝伏夜出失眠人：在大街小巷裡疾行的瘋狂計程車司機，猶似流離痛苦的靈魂；手戴大金戒的卡拉 OK 大叔；腳跐拖鞋的失眠人。高處盤臥的貓兒直打量著我們，久久目不轉睛。幾家商店忘了關上裡間倉庫的門。在漆黑的渦漩中，可以看見幾張警探小說裡會出現的「嘴臉」、飽滿的水果、酒家女、閃亮亮的殺豬刀和皺巴巴的香菸盒。水銀燈管散發的疲軟螢光勾勒出這座消失於清晨的漂泊迷宮。聽得見人群深沉且起伏的呼吸，感受得到他們呼出溫熱的氣息。就是這腹胃，在迷失的時光中定義了臺北的蜿蜒曲折……如同一抹幽靈，我遊走在這如夢的世界，

裡頭只有肉、魚罐頭、堆積如山的蔬菜才具有觸摸得到並且真實豐滿的輪廓。得在這座虛幻的迷宮之中徘徊良久，才能發現羊腸小徑。接近凌晨三點時，在老舊市場的隱密處，能瞥見一些貨架上放著半隻又肥又重的豬。這表示黑夜之王——月下屠夫，就快要現身了。挾著砧板、殺豬刀和皮囊裡按大小排列整齊的各式刀具，屠夫沿著秘密路線進行他的勾當，藍色貨車在沉睡的城市中穿梭急馳，數百頭被宰殺的豬隻掛在鉤子上搖擺著……屠夫猛砍著癱軟的豬肉，隨著動作，身形微駝。落刀堅定沉穩、計畫精確，像是在靜謐之中，微微螢光下執行合約，沉默而專心，目光低垂並無抬首。用力，持續，力道未減。這是一場與獸的戰鬥，勝負未定，需要掌握技巧並付出力量。一旦庖解完畢，他便消失在深夜的蜿蜒中，一如來時般突然。身後留下大作，待售。寂靜重新主宰，好像方才什麼都沒發生……

我一直堅信我所想像出來和告訴自己的故事。一股難以抑制的好奇心領我至遠方，到城市裡朦朧不明的拐彎處尋找向我低訴醉人秘密的異鄉世界。臺北是全世界最安全的城市之一，在夜裡散步毫無危險。這份難得的靜謐，出奇的寧靜，使我們得以享受任由感覺引領腳步的奢侈。這正是為什麼我不停地拍攝臺灣，拍了十五年，白天也拍，夜晚也拍。我喜歡這座島嶼，因為她的「故事張力」，意思是說，她呈現真實的方式對我而言是完美的虛構故事。我的照片並不是預先構想好的一張張嚴謹精確的紀錄，而是一種對於現實的詮釋。在我想像力湧流的內心世界，以及外部世界，兩者之間有一股微妙的張力，不停搖擺。是要真確地描述現實？還是一個誇飾、美化、昇華了的版本？我更喜歡在兩者之間來回擺盪。這是我對於「藝術性的紀錄」的想像。出發去尋找遠方的真理，我的真理，然後成為那些地方的真理。的確，「紀錄」經常是推動我拍攝的原因，但前提得是我在裡頭加入了使其昇華的虛構成分，即撥動現實的絲絃，如同彈奏豎琴，然後聆聽虛構故事所引發的共鳴迴聲。但是在 2020 年時，絃突然斷了⋯⋯

與批發市場大廳毗鄰的是魚市場，白色混凝土建造的遮陽板呈幾何形狀整齊排列，四處吊掛著螢光燈管，將下方的保麗龍箱盒照得閃閃發光，映得濕漉漉的地板如潮汐閃爍。前往蔬菜攤商前會先經過魚市場，令人悲傷的是，這個市場已經不存在了，2020 年初就被怪手給消弭於塵土之中。有許多個夜晚，我重返此地徘徊，只留下生動的記憶和二十多張影像。蔬果批發市場的命運也同樣被定了下來：預計在 2021 年的地圖上就看不到它的蹤跡，因為要新建造一棟「現代、乾淨、環保、文明」的建築。這個魔幻又可笑的菜市場，牆上有著斑駁的畫作，充滿舊時代氛圍，終將淪落與巴黎中央市場相同的命運：消失得一乾二淨⋯⋯非常令人傷心，「臺北之胃」要經歷一場決定性的腸胃手術，將其五臟六腑掏挖一空。絲絃已斷，迴音注定消失在遠方。

我還記得第一次是在 2003 年從行經華中橋過河的公車上瞥見，那一大片白色在太陽底下起伏，像是一片鋪在粗壯排柱之上的布幕，落於機場航道的臂彎之中。輪廓分明的弧線圈出了廣大的空間，這在臺北是很罕

見的，足見其往昔榮景。「這是臺北果菜市場」，我問的人這麼告訴我。四年之後，我回到這裡，重新走訪這些萬華區的老巷弄。約莫行至其邊界，我四處觀察這神祕的地方。這裡飄著一股難以言說的味道，一股混和了魚鱗和酸臭汗味的複雜氣息。地板上隱隱沾染暗紅色的汗漬。一塊歪歪倒倒褪了色的綠底招牌上用白色的字寫著「富民路」。破舊的人行道上堆滿了看起來有一個世紀那麼老舊的木頭貨架。店鋪磨損老舊的牆面上方加裝了鐵窗而顯得沉重。炎夏濕熱，在富民路街角，空氣異常沉默，令人感覺心頭也沉了沉，像是身處一幕電影畫面之中。在圍牆的另一邊，我們好像能感受到市場的喧囂，能隱約瞥見這座由粗厚的立柱所撐起的超大市場，柱子上面還印著巨大的數字。

走進去的時候，我以為踏進了一隻鯨魚的胃，進入到這巨大而瘋狂的農產運銷機制中心。它被一股不明的闇之力量所改變，巨大的胃的力量。它曾經是一座蔬果殿堂！由知名臺灣建築師所建造，於 1975 年 10 月開幕。那是另一個年代的世界，在那裡，身體勞動留下的汗水與商業交易的狂熱交雜混和，到處都充斥著不計其數來來去去的卡車、搬運工、買家、賣家、拍賣商、衛生稽核人員。巨大的一號市場擔負著北臺灣 7 百萬居民食用量的蔬果。午夜左右，所有的街燈都亮了，滿載的卡車川流不息，來此卸下從南部鄉村運上來的農產品。每天晚上，約有 6 萬箱蔬菜與 2 萬箱水果，也就是重約 2 千噸的貨物，堆放在這個果菜市場裡。成山的高麗菜、空心菜、菠菜，小丘般的鳳梨和西瓜，平均一年約有 63 萬噸的商品。135 名員工，53 個拍賣地點，這套機制運作良好，能持續對於品質、重量、包裝進行確認，進行衛生評鑑，估算商品市價，並且管理交易的公平性、流暢度，以及進出流量。產銷中心裡著名的指揮塔從高處發號施令，各種數據透過無線網路來回傳送，即時傳輸，依據庫存情形來調整價格。凌晨 3 點 20 分，市場通了電，燈泡亮起：蔬菜拍賣開始了，拍賣師就在閃著指示燈的移動式電子面板櫃台旁邊。接著，3 點 30 分開始進行水果拍賣。機器全速運行。機身的震盪連同商業的活絡來到頂峰。調度站的慘綠光芒之下，買家的臉孔都繃緊了，目光牢牢盯緊了商品交易的進行，此時其他的事情都不重要了。唇角緊

咬著香菸，肌肉繃緊，搬運工大軍以驚人的力氣緊張地搬運，或有時揹在背上，還有成千上萬箱是在大市場周遭的攤位上被買走。伴著各種叫嚷、計算、秤重、討價還價的聲音，貨車在擁擠的過道中穿梭，到中央市場卸下來自各地的各式農產，川流不息，直到曙光射出，穿入這巨大的胃。溫暖的陽光就這樣讓魔法消失，清空了胃中墨黑的膽汁，燈光也熄滅了。黎明到來。腹藏密寶的迷宮消失不見，黑夜裡的鳥兒也飛走了。巨大的產銷機制在市民沉睡之際全速運轉。清晨時分，對這一切毫無知悉的天真市民，自酣睡醒來時，便能安享滿滿的盤中飧。

日光燈下的面孔

NOUILLES SOUS LES NÉONS

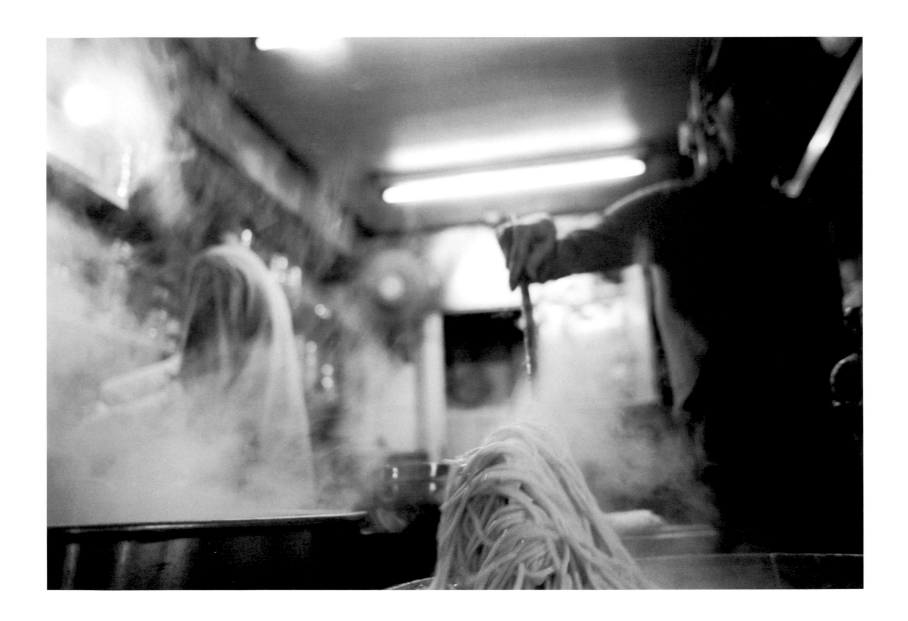

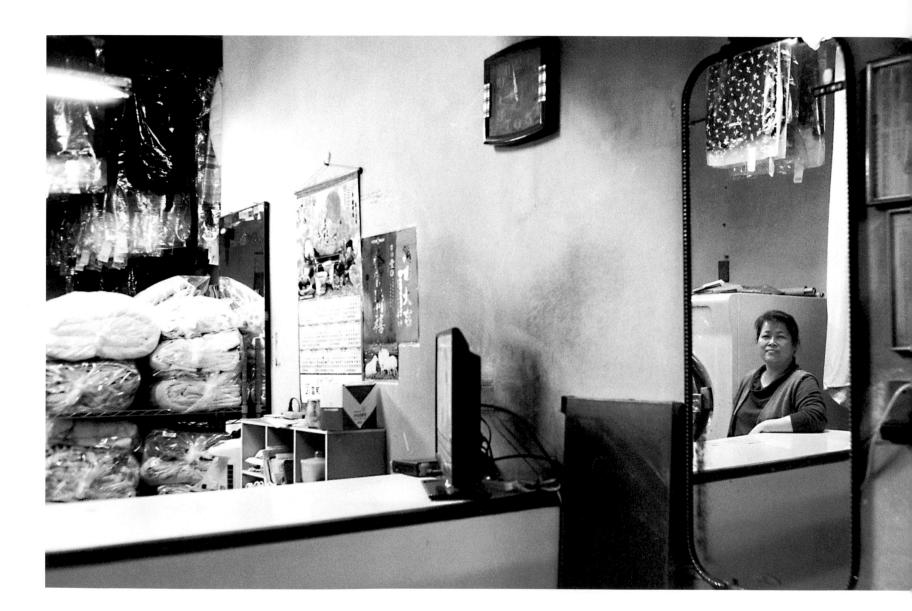

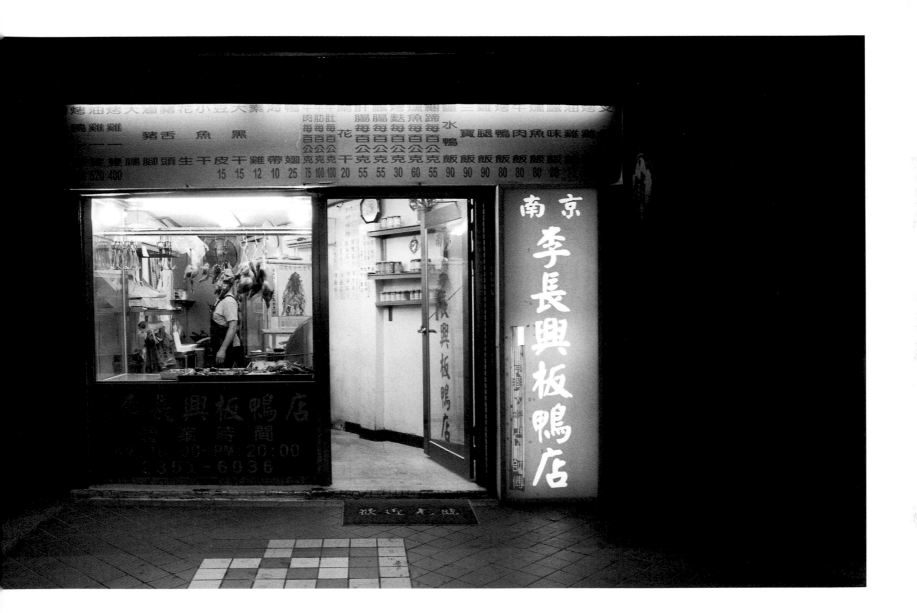

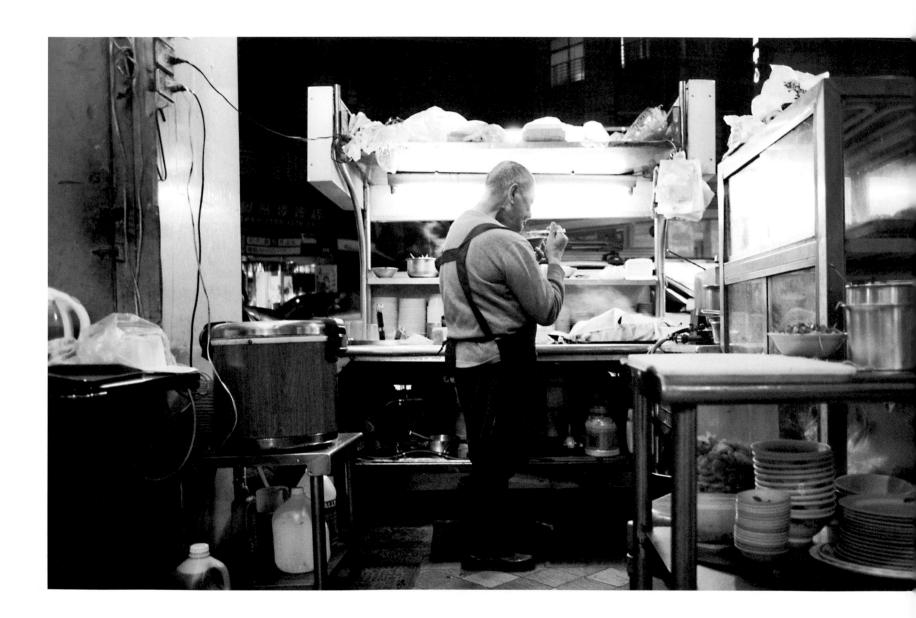

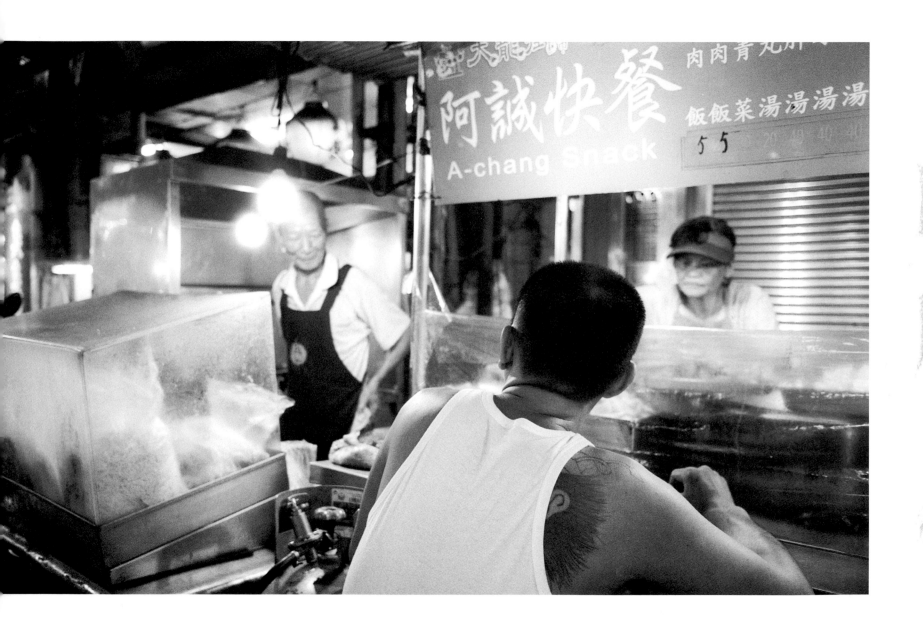

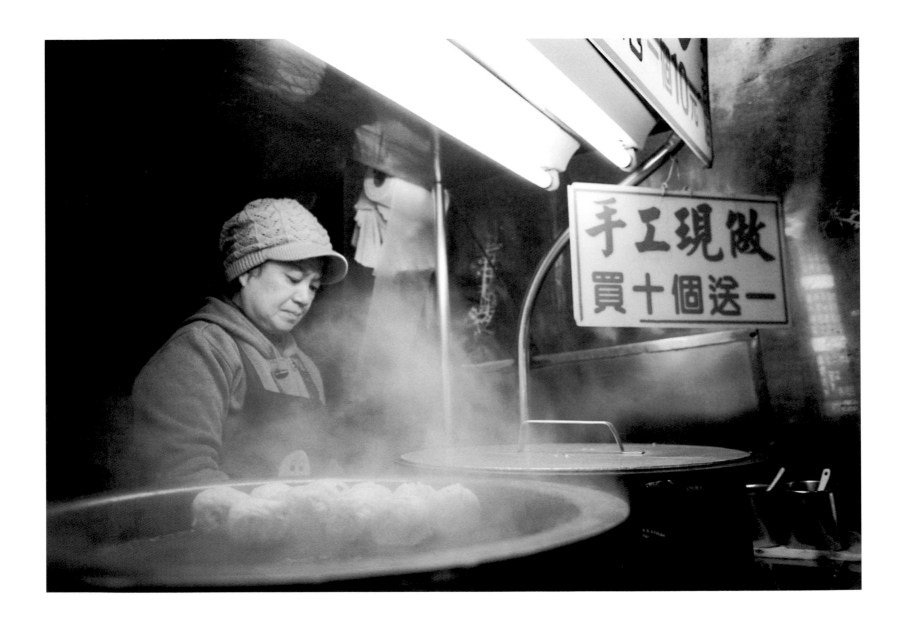

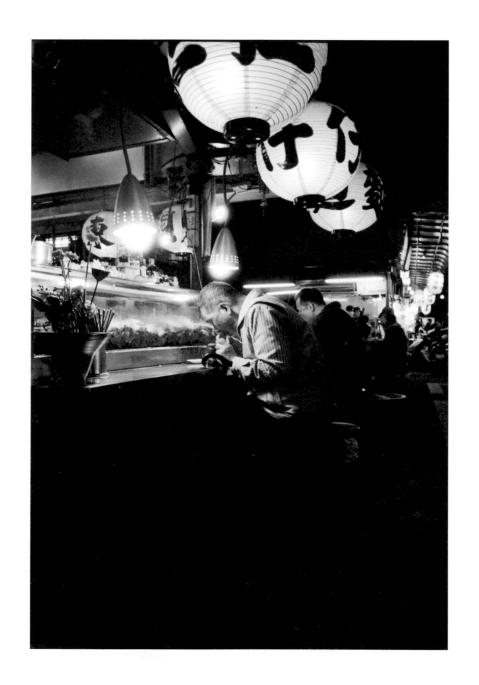

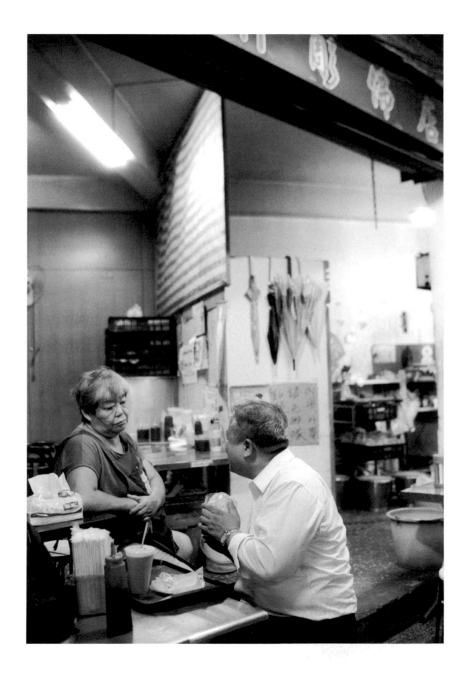

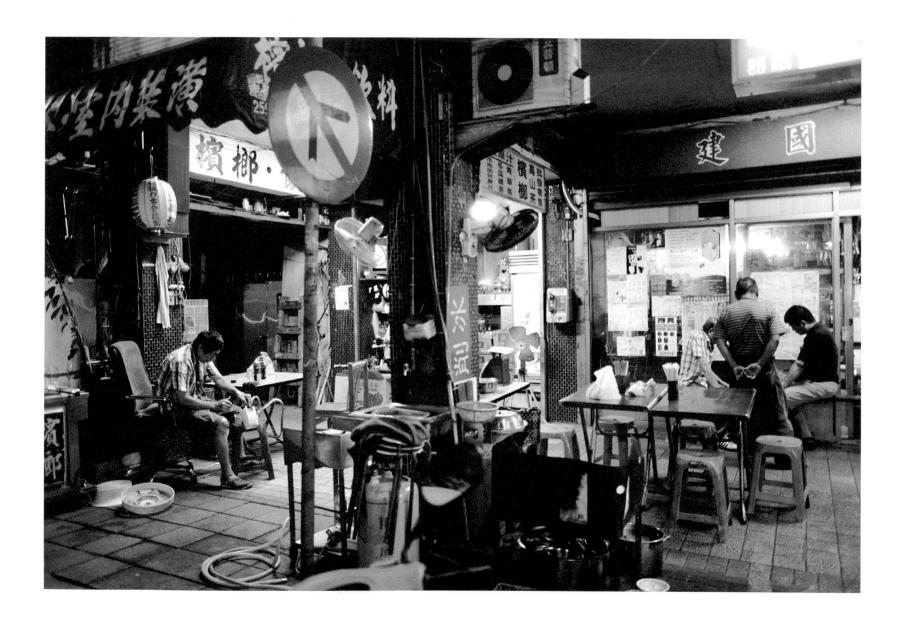

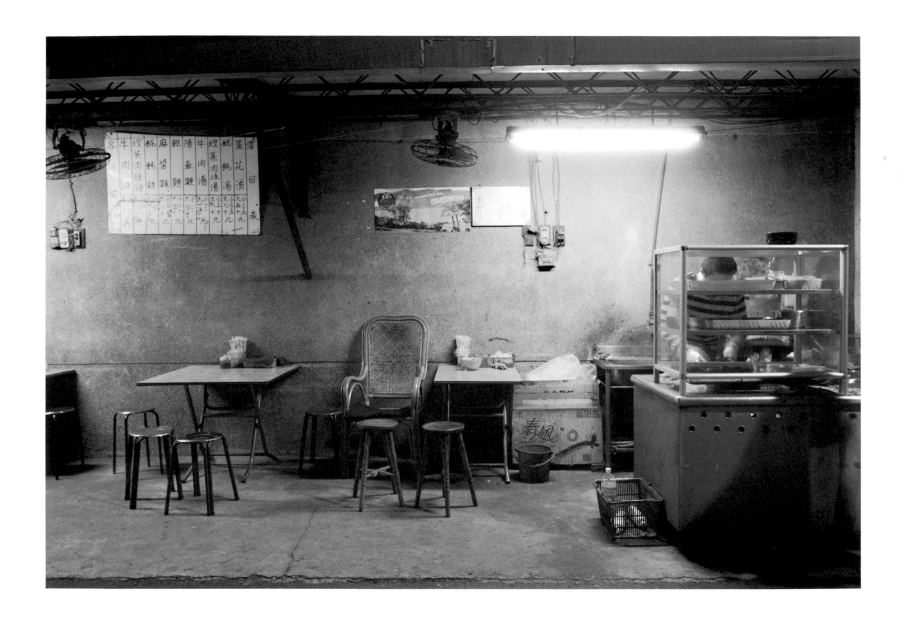

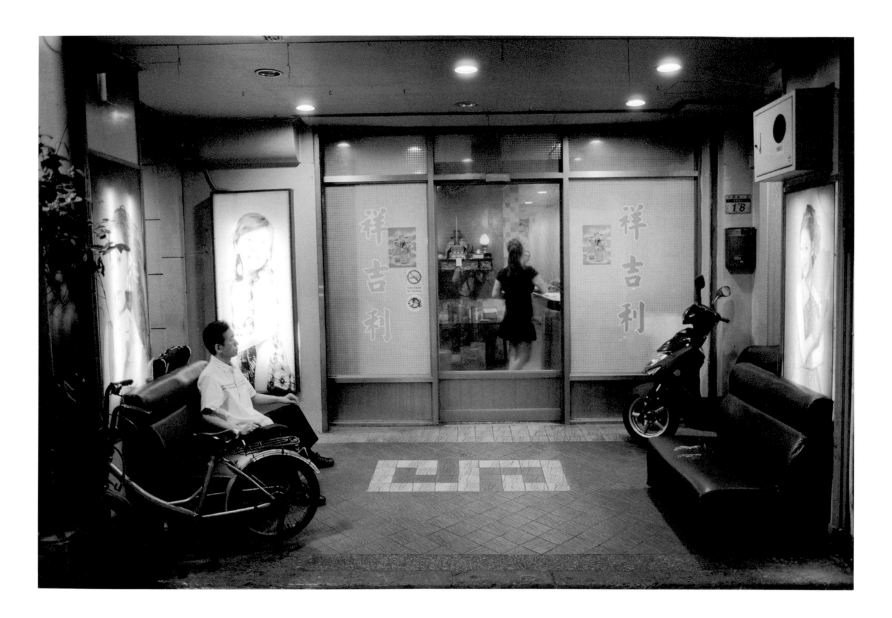

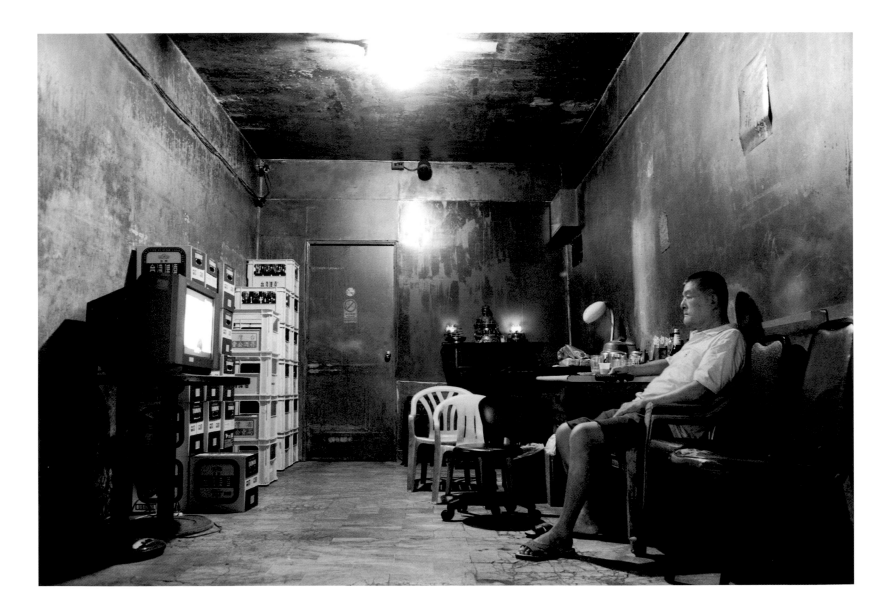

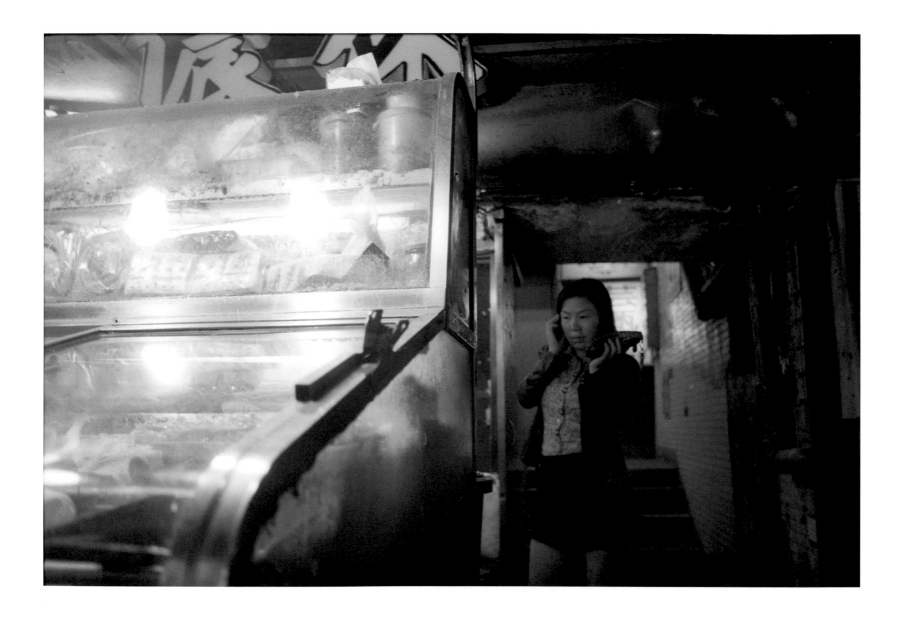

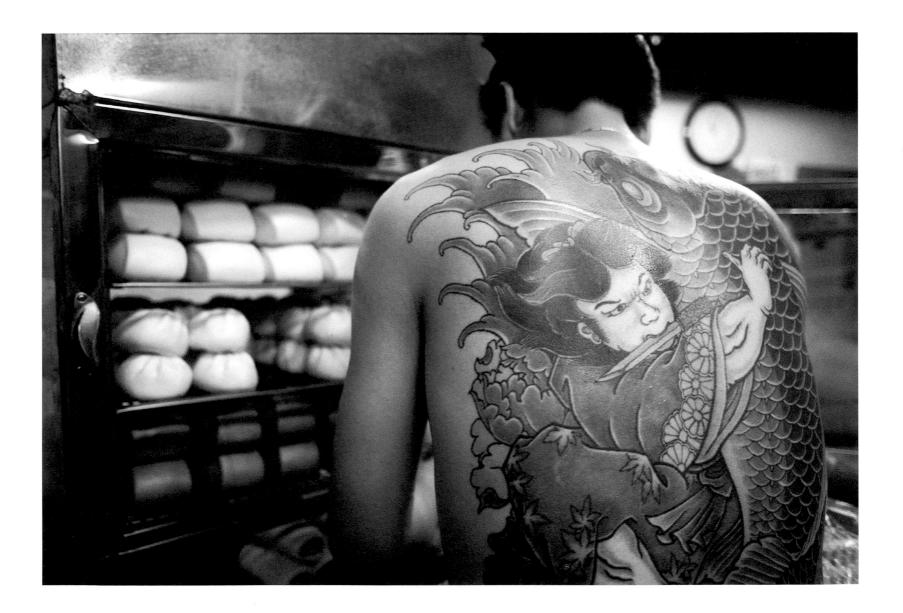

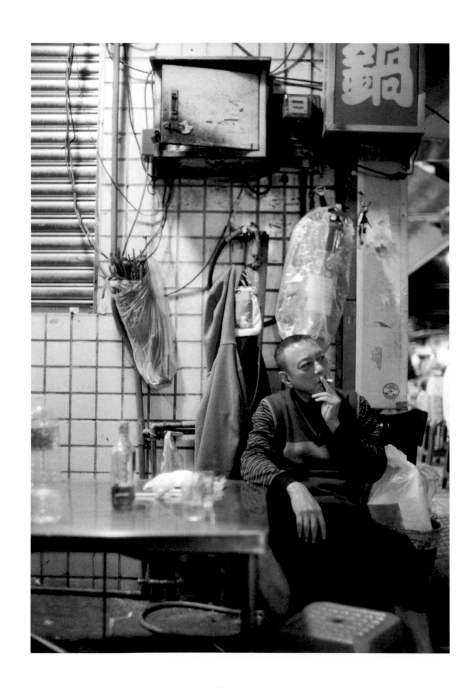

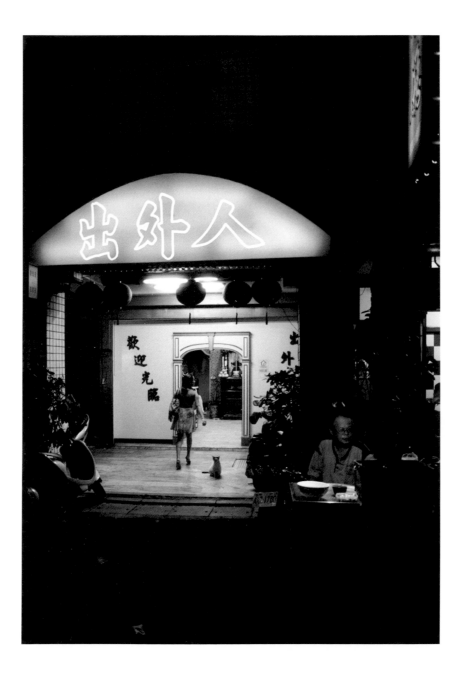

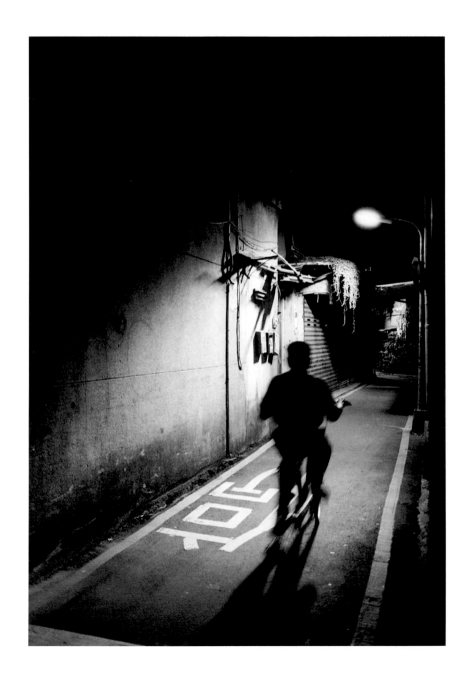

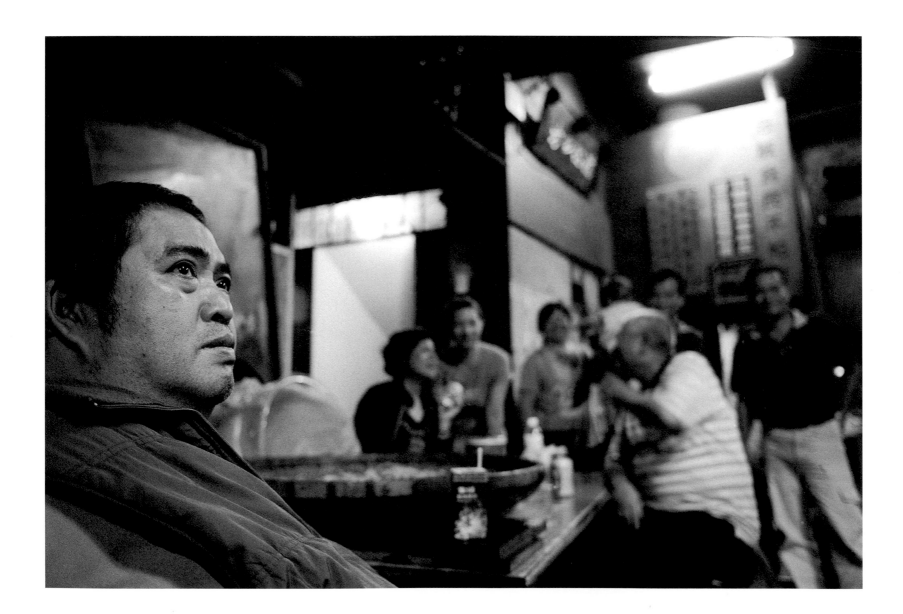

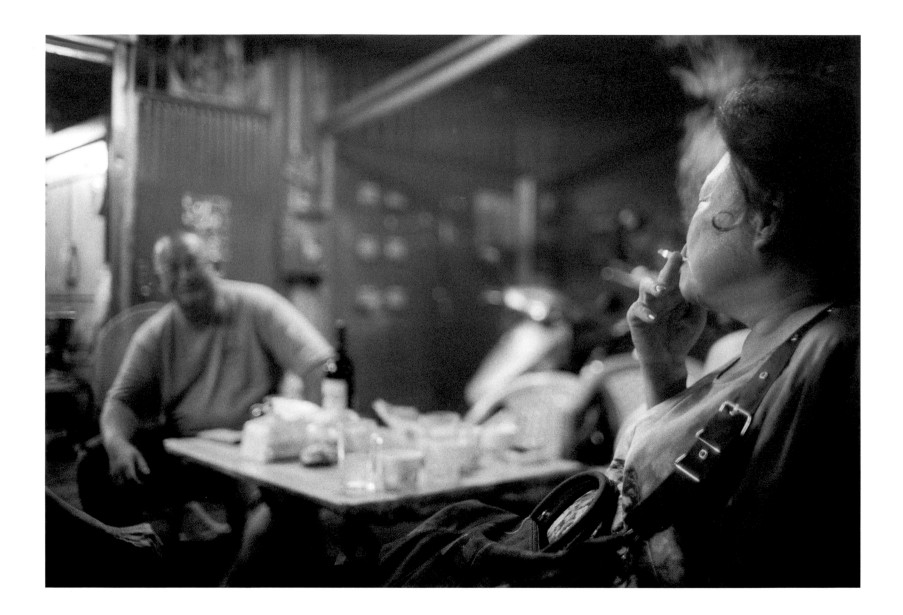

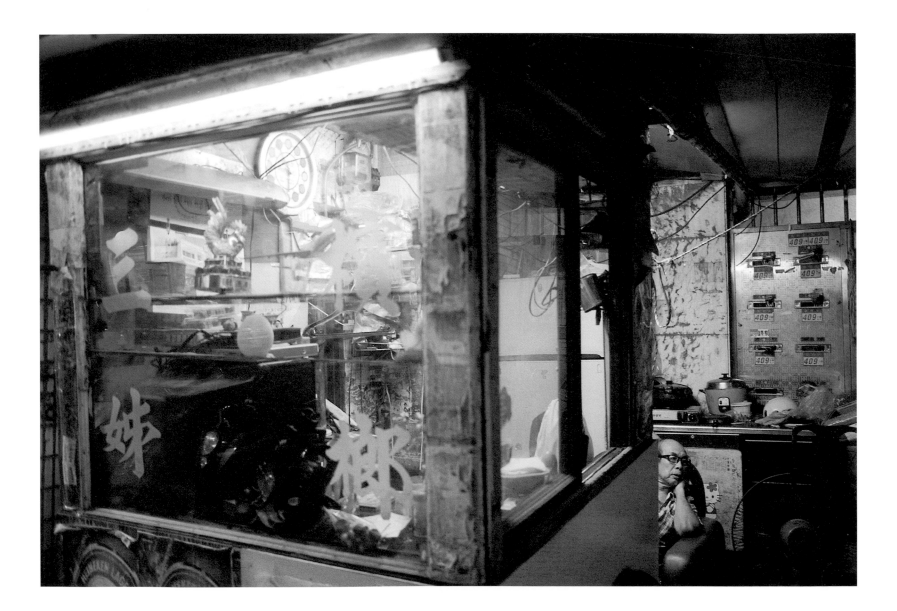

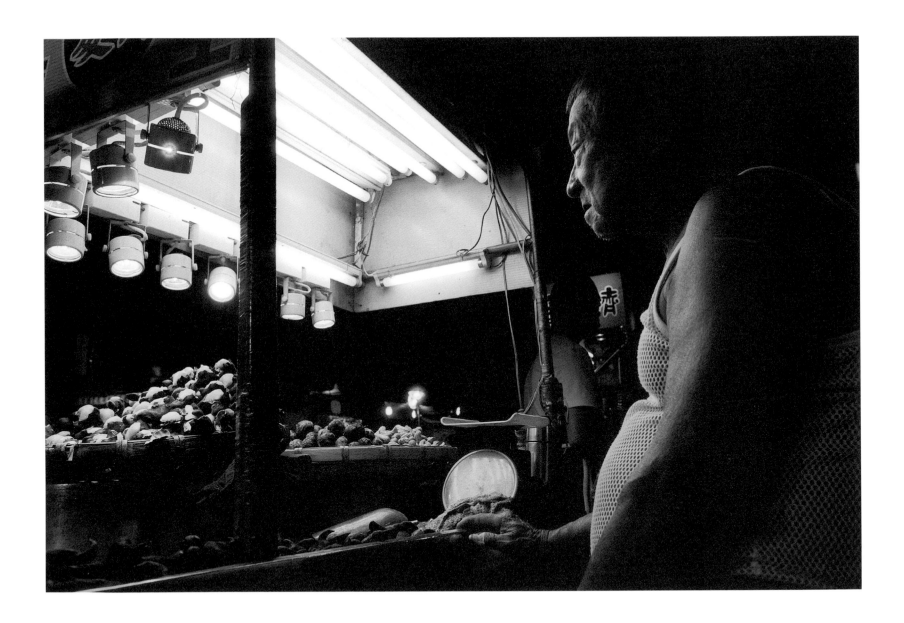

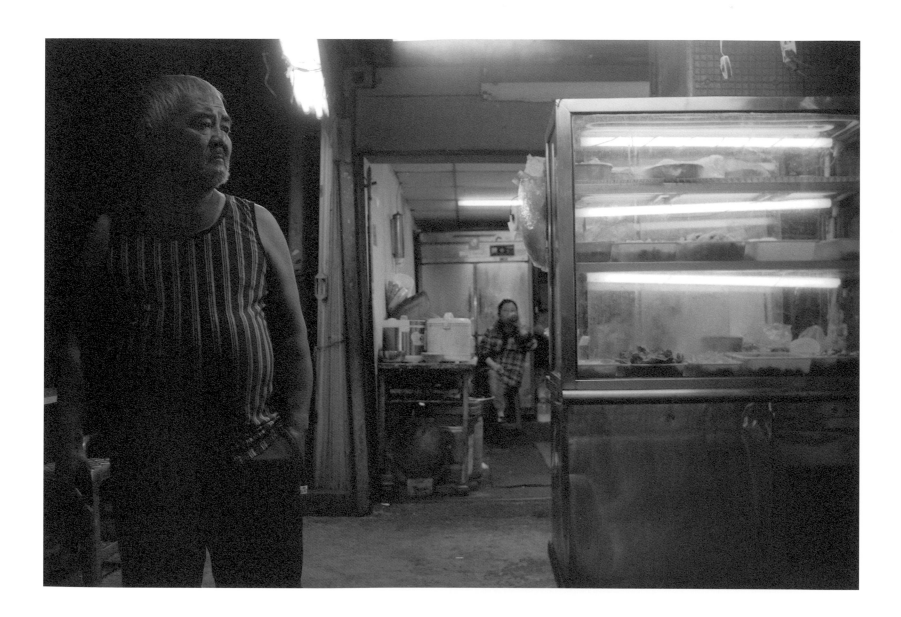

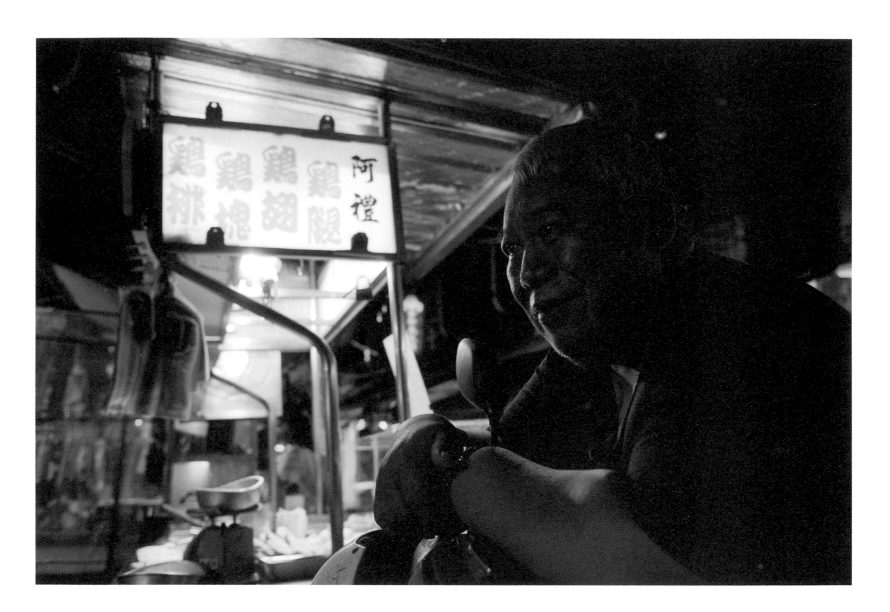

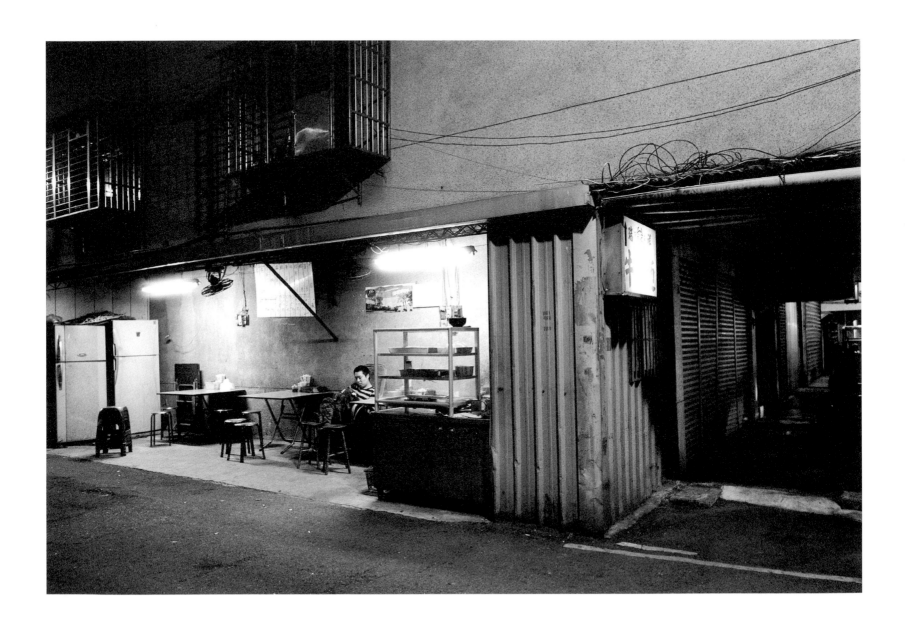

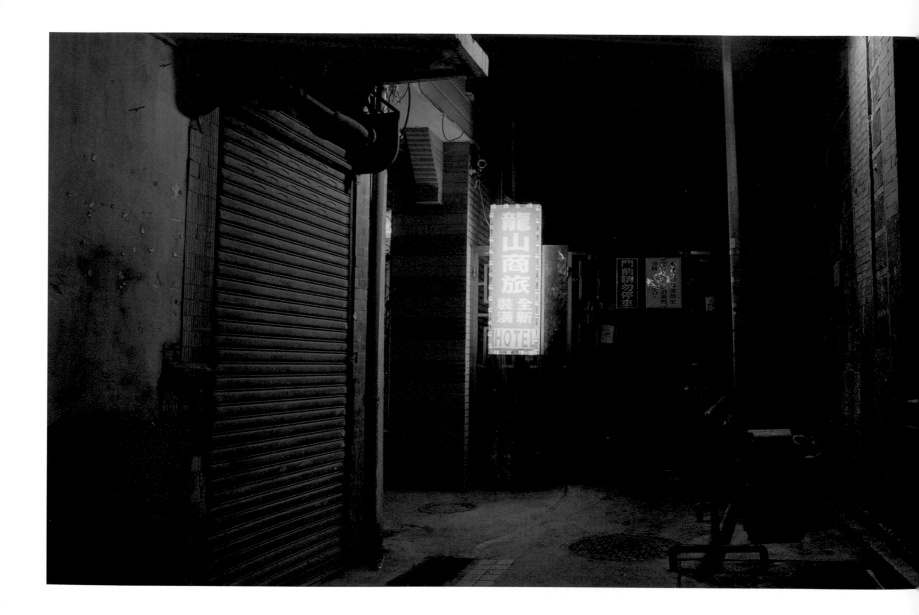

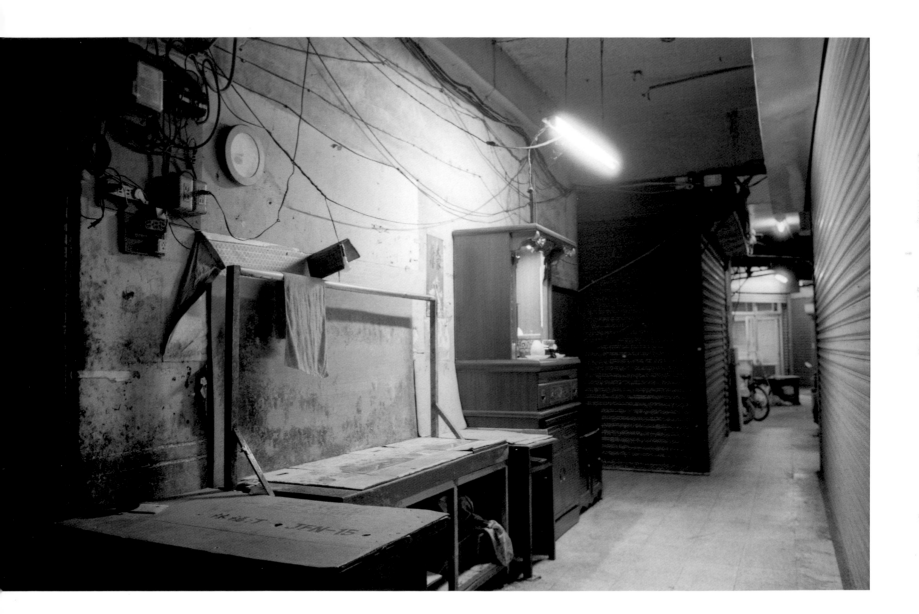

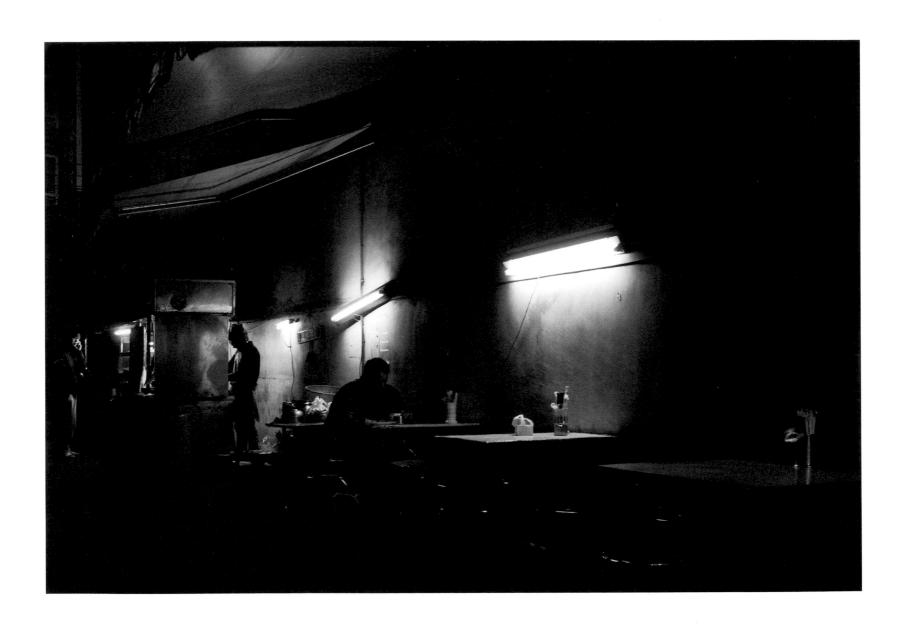

II

月光下的屠夫

BOUCHERIE AU CLAIR DE LUNE

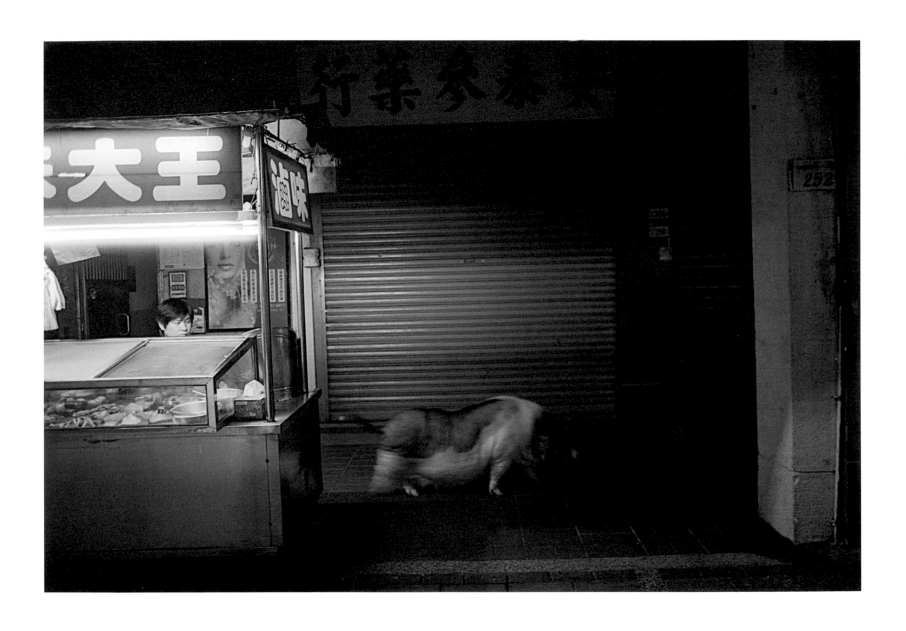

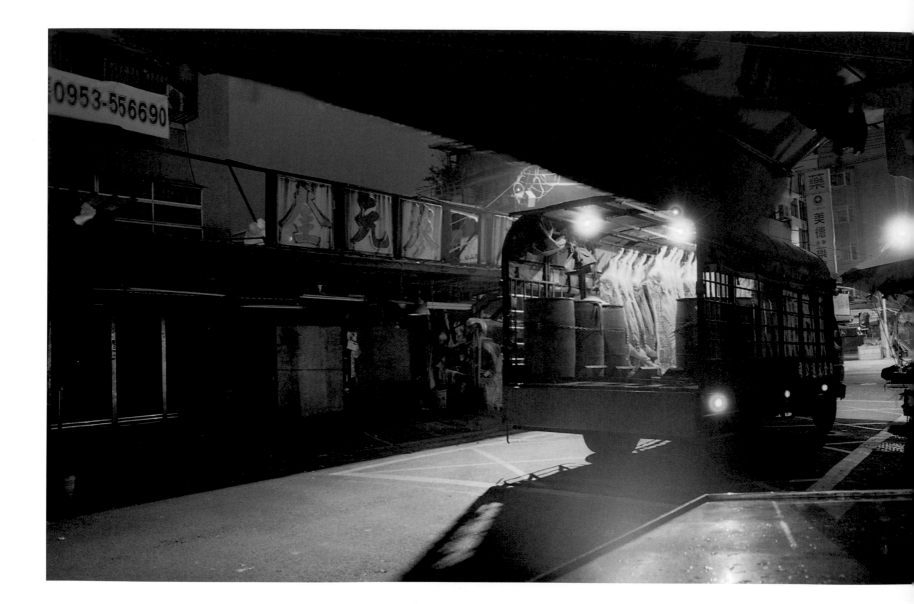

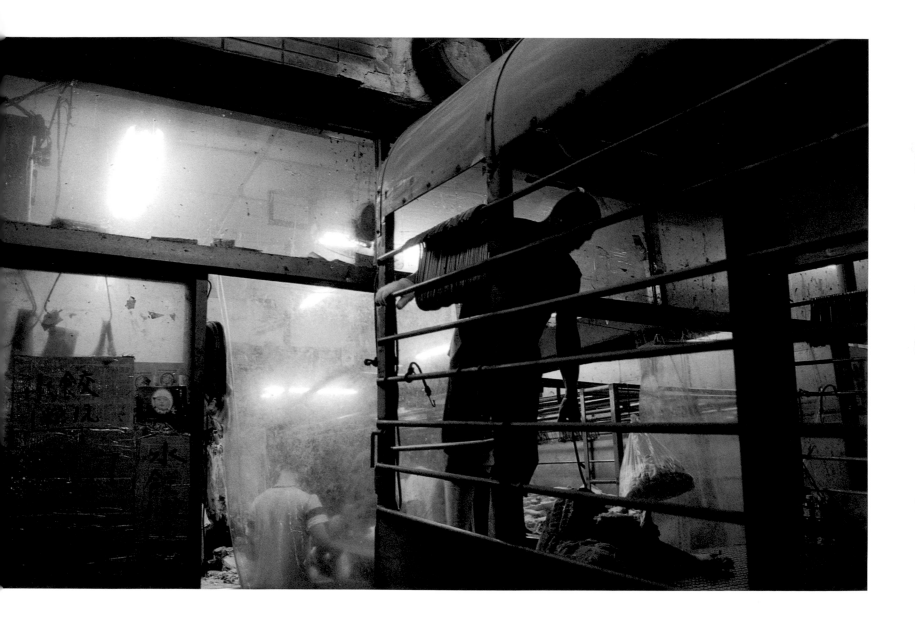

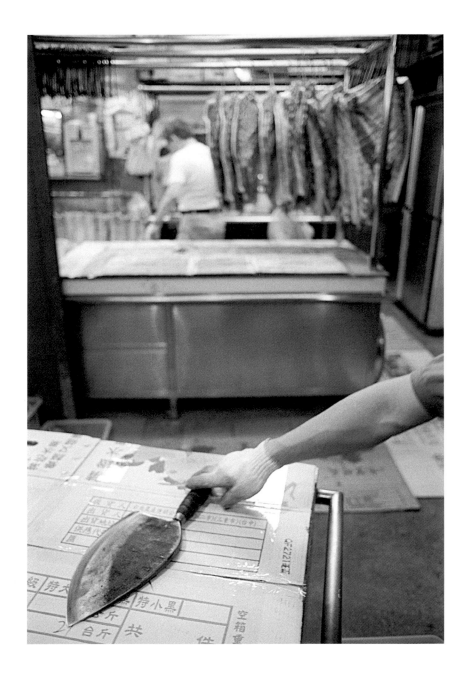

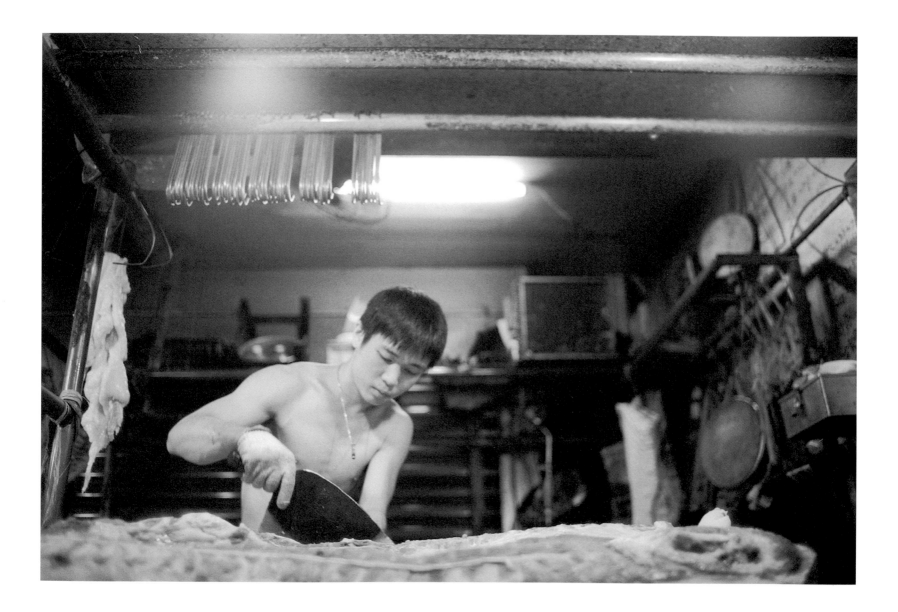

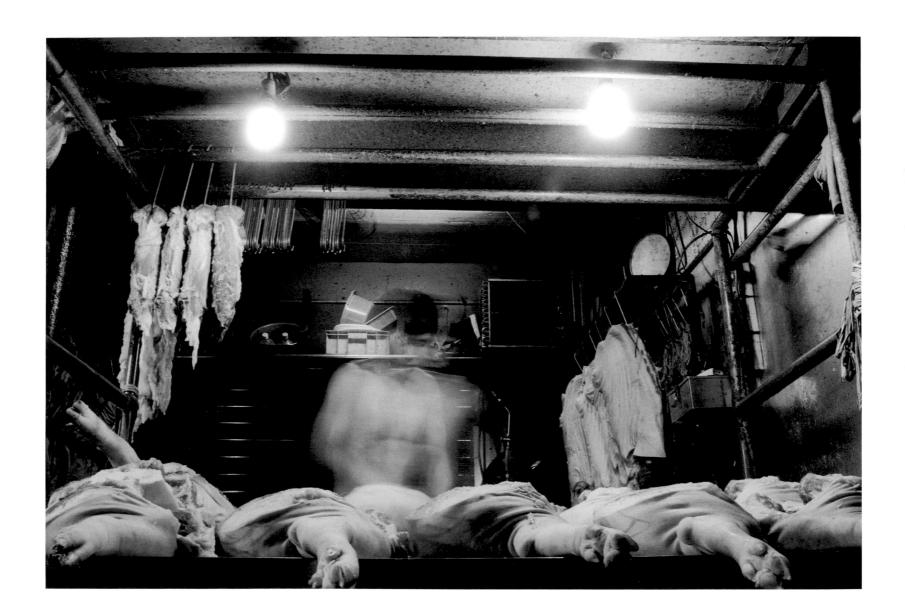

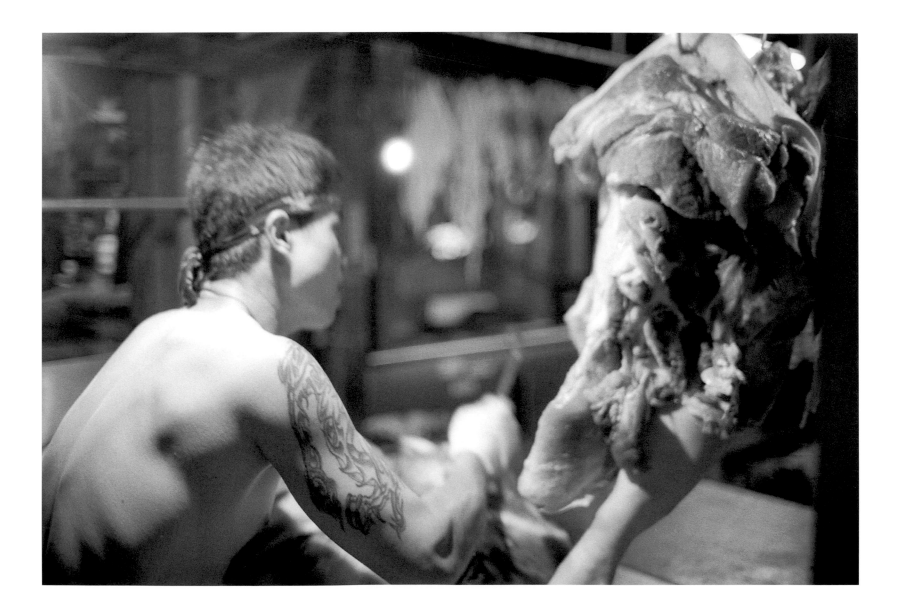

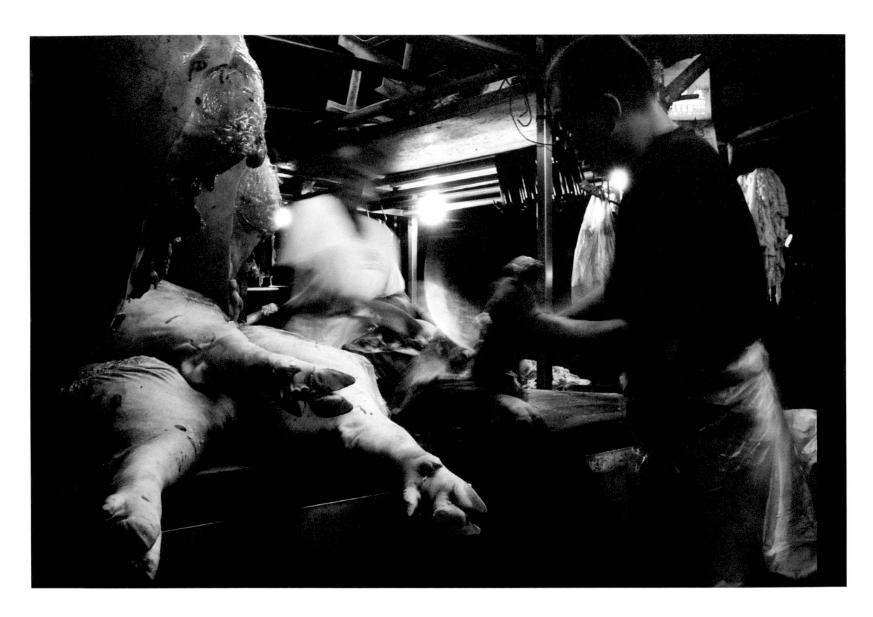

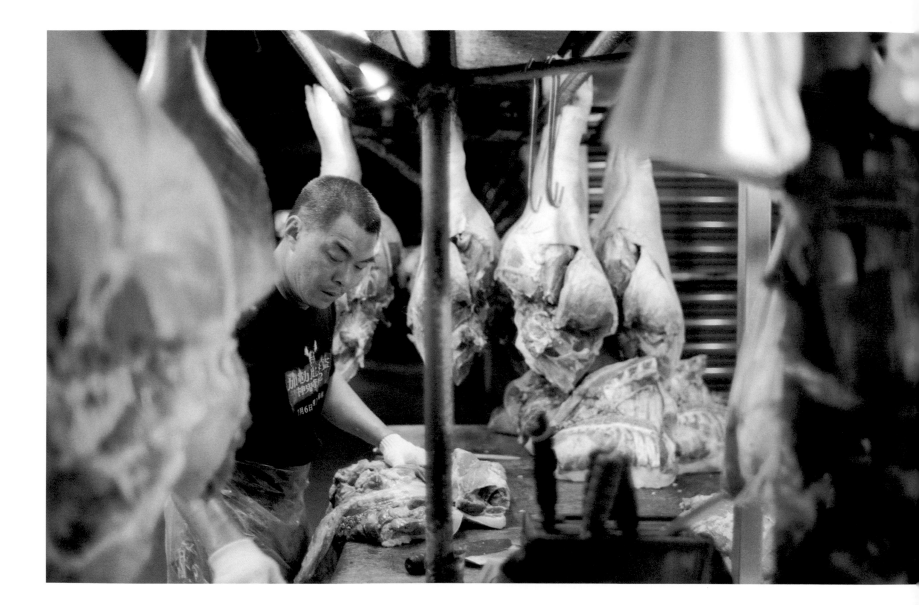

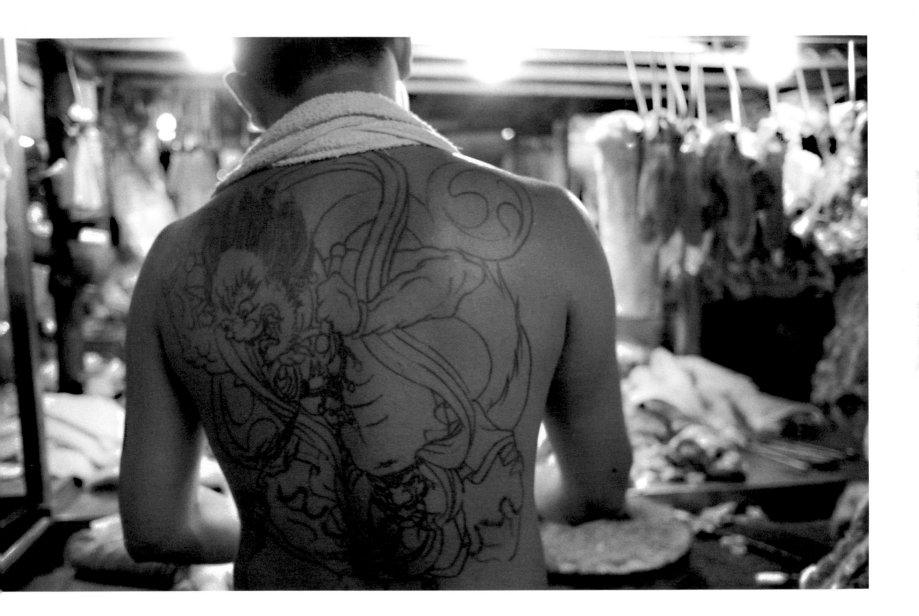

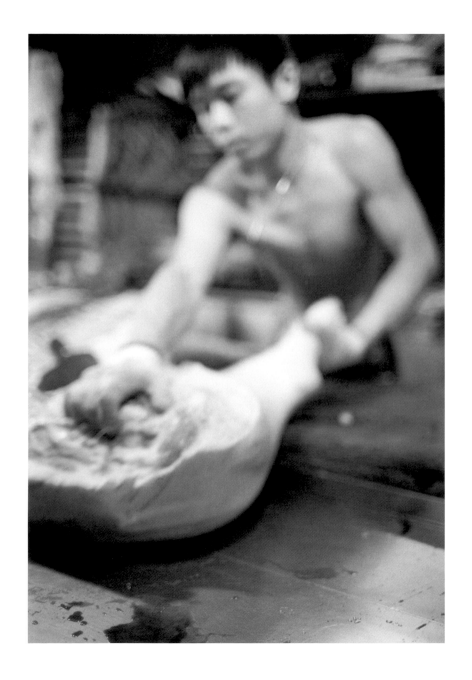

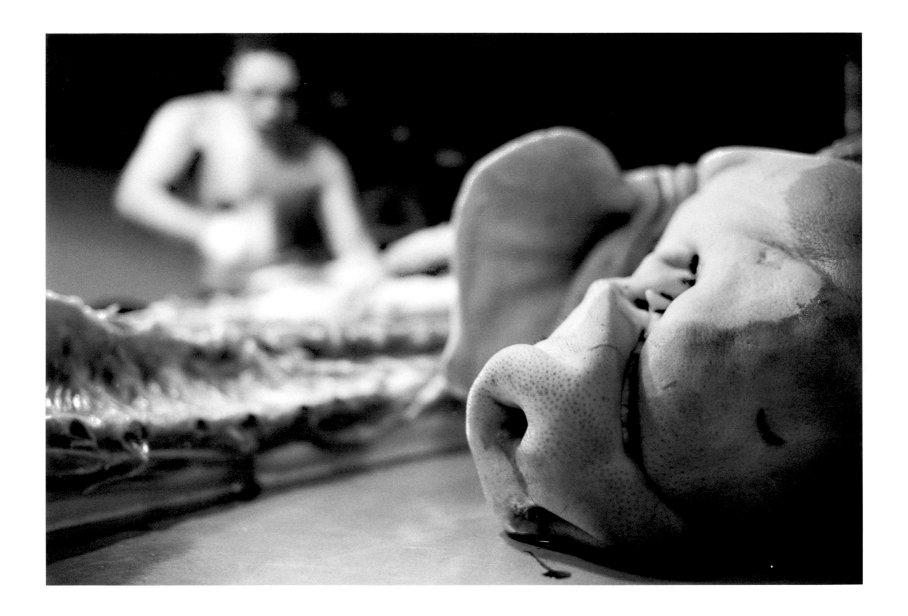

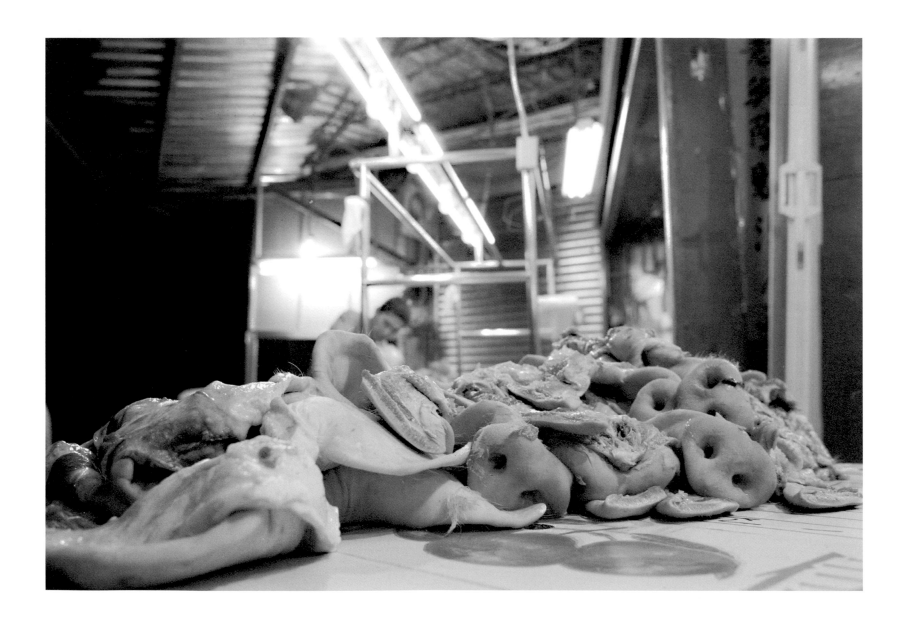

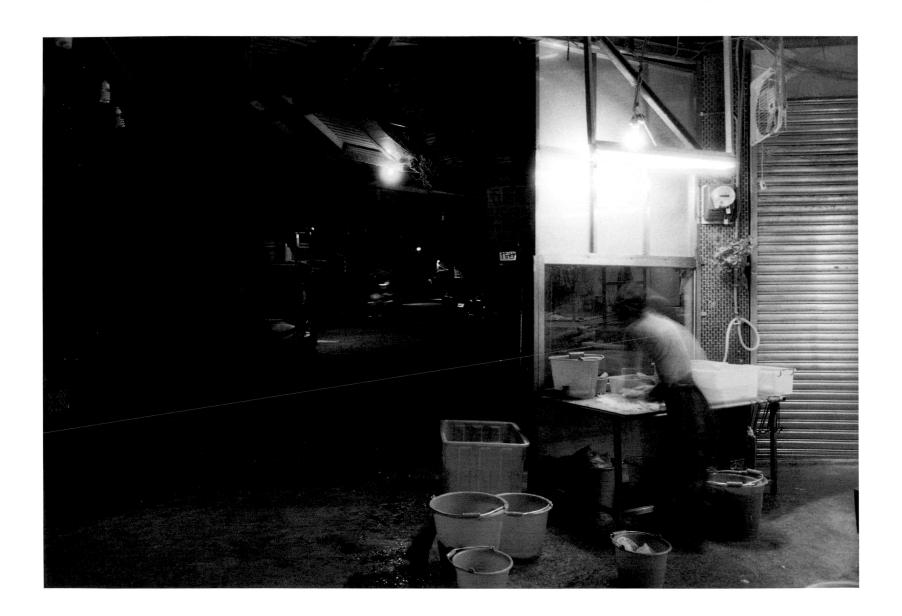

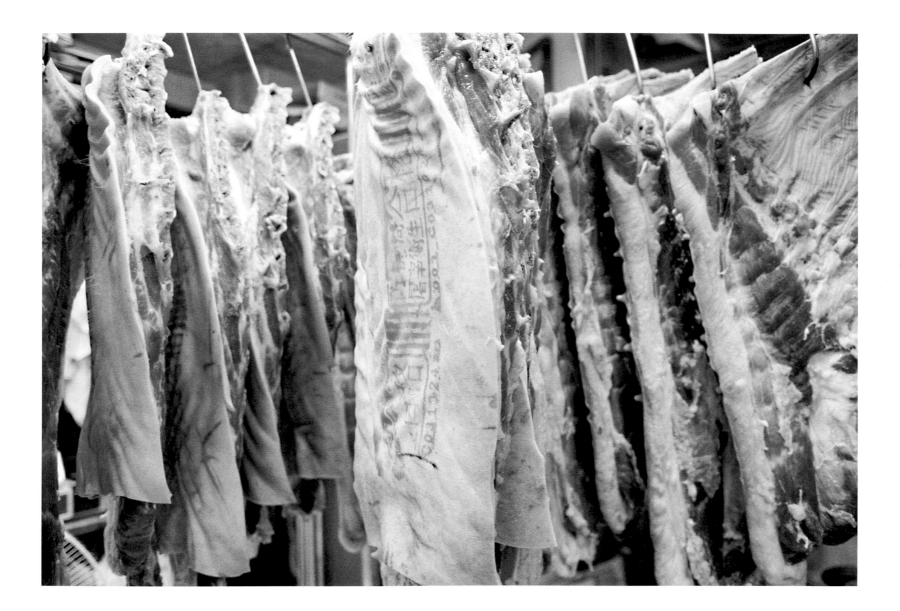

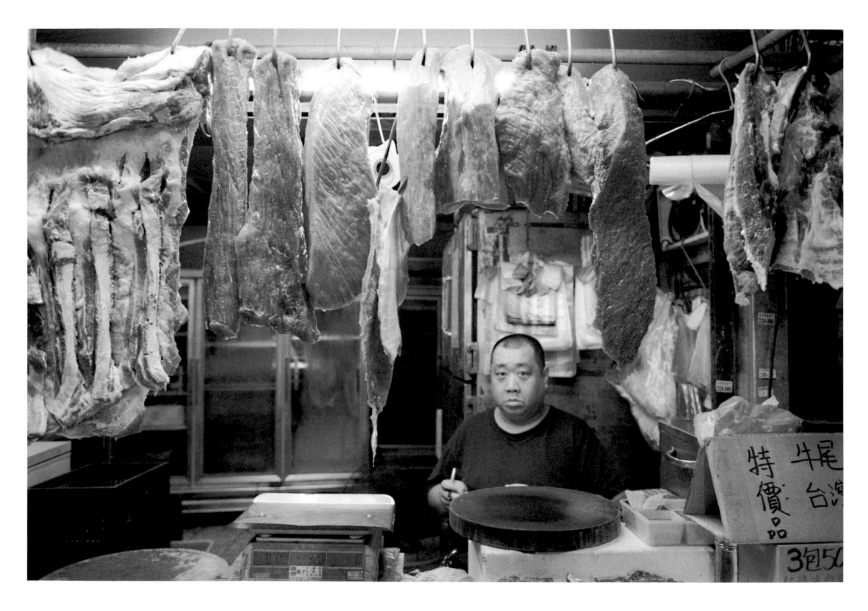

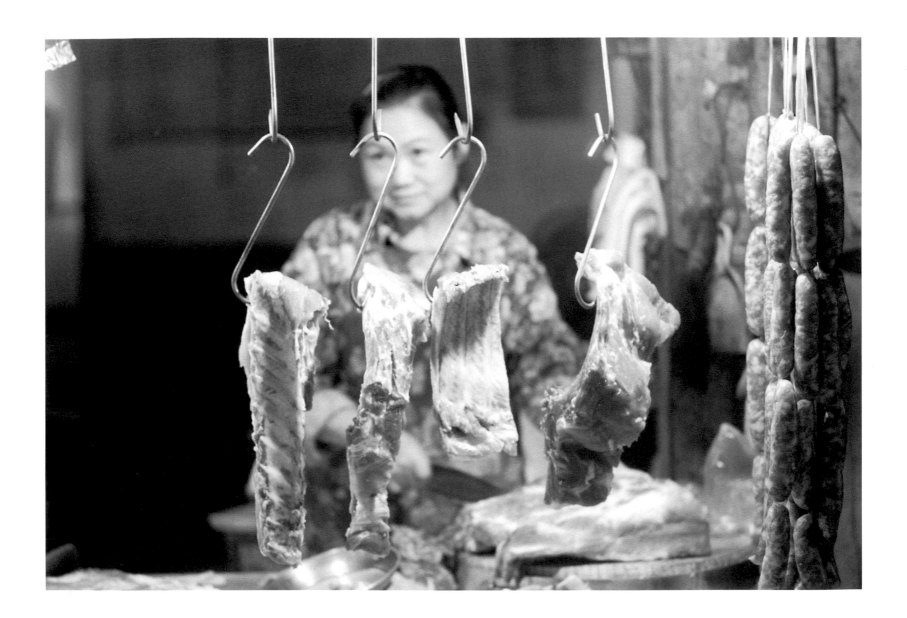

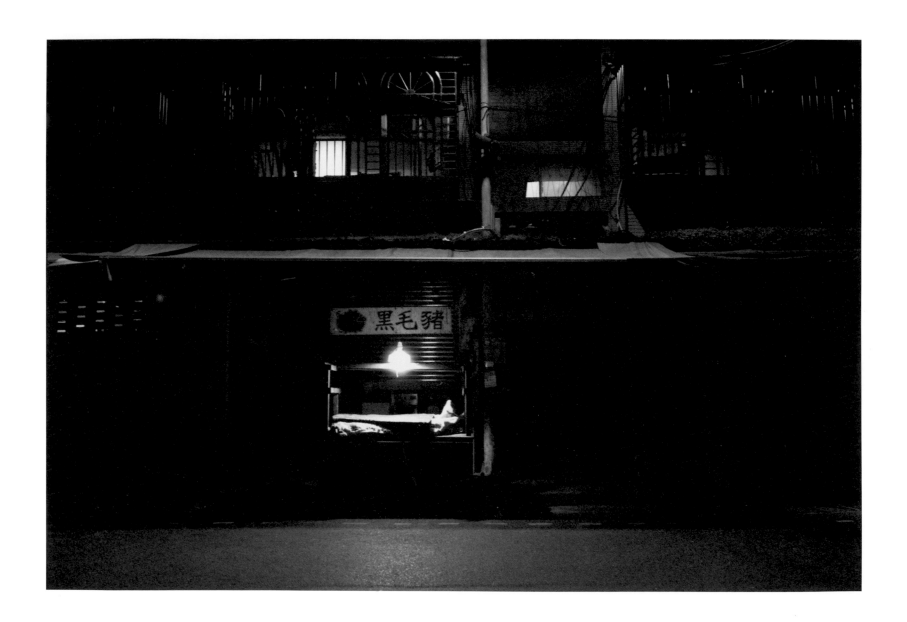

III

黎明之中的臉孔
LES GUEULES DE L' AUBE

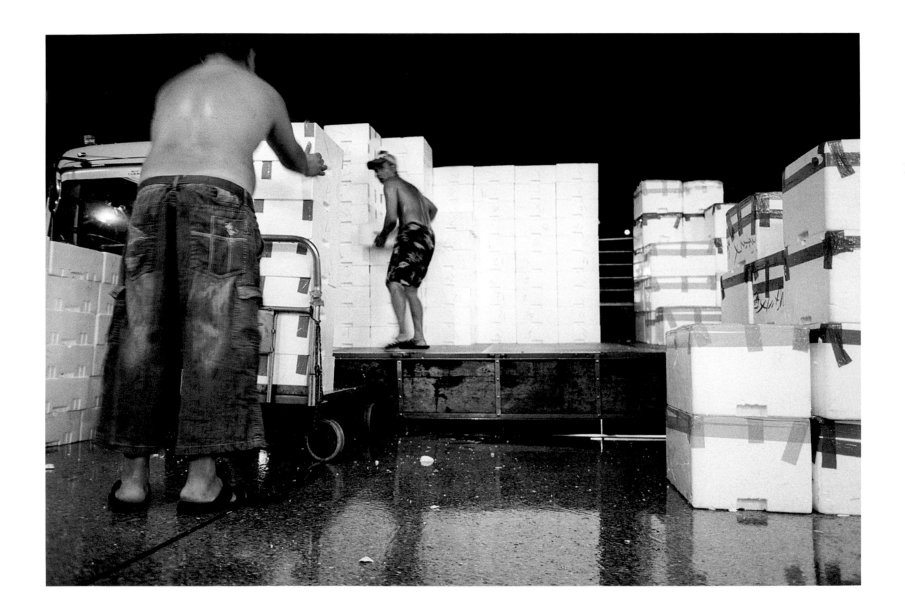

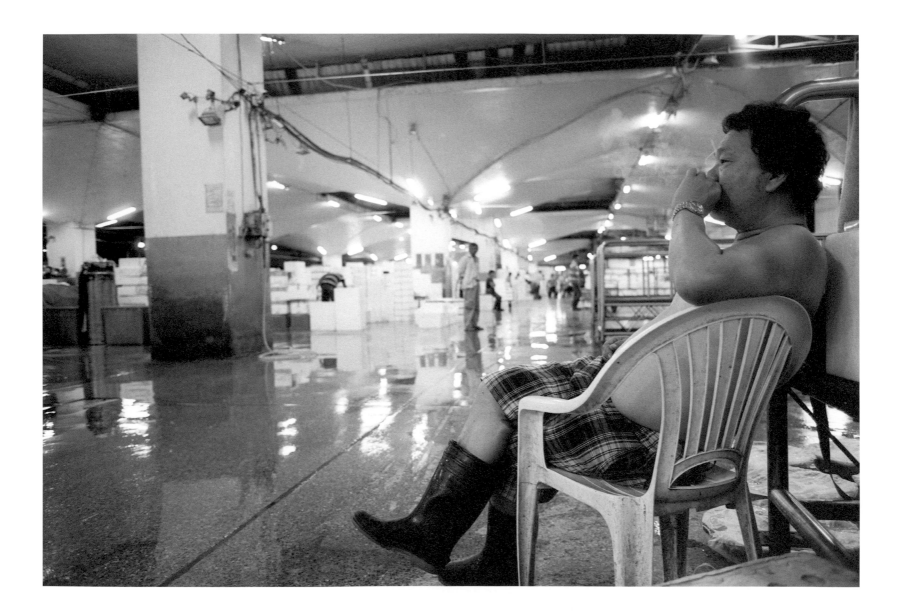

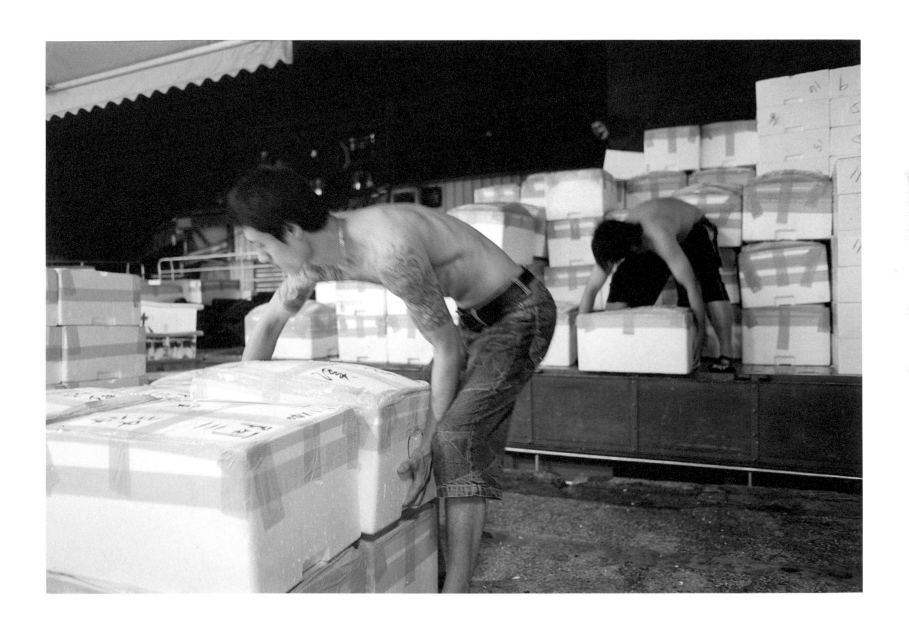

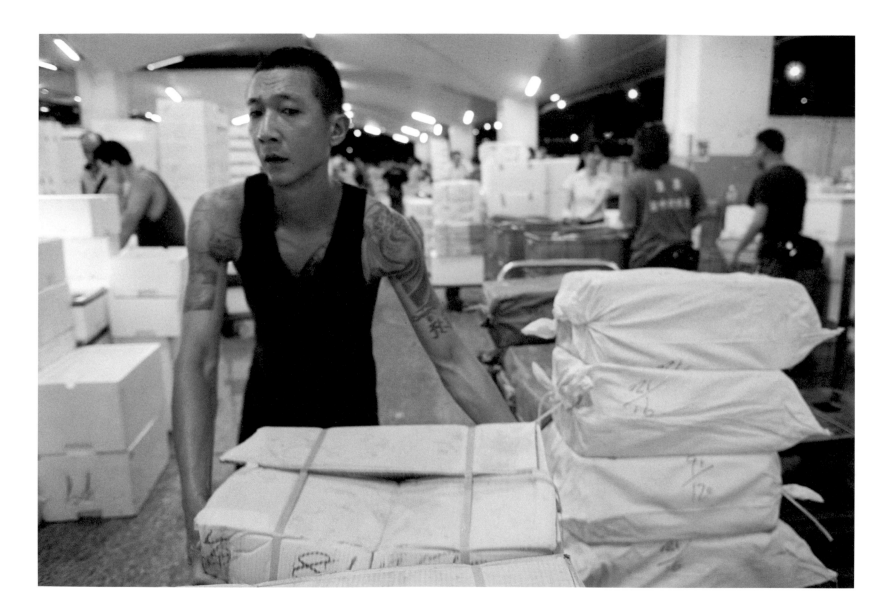

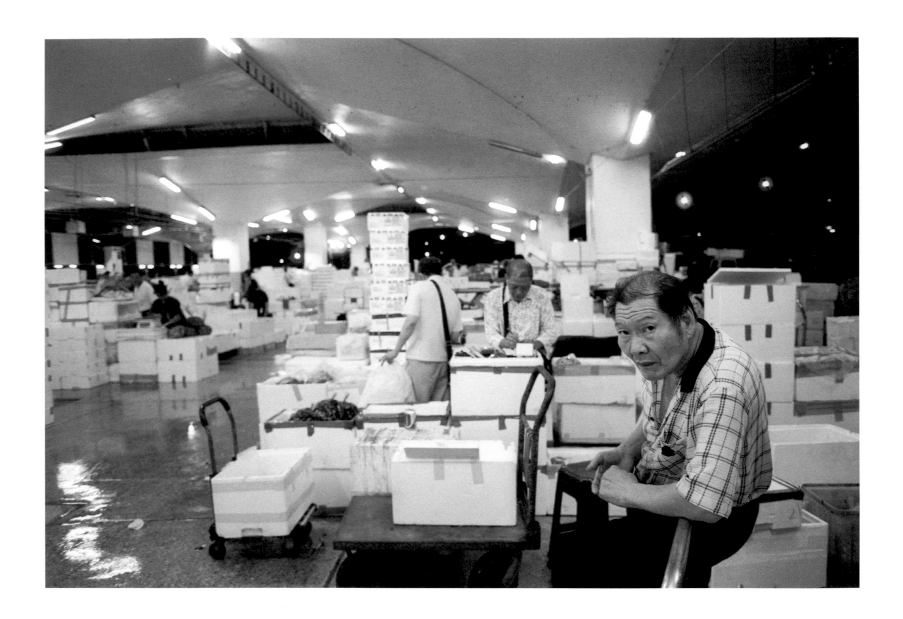

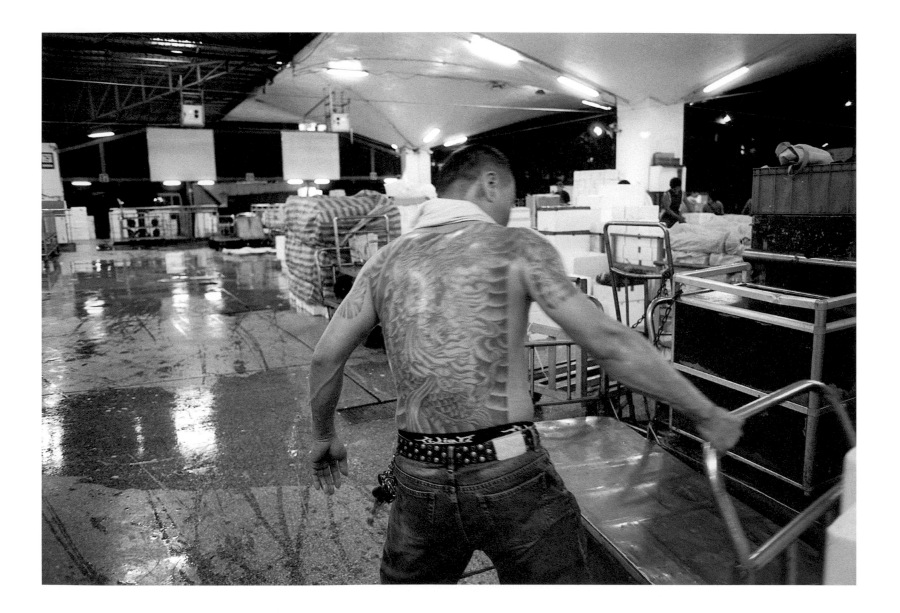

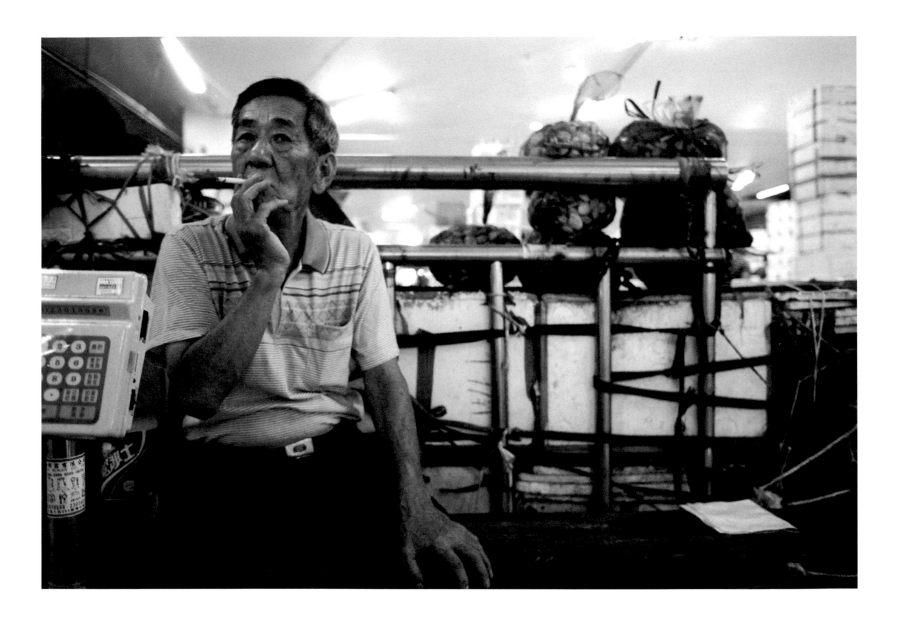

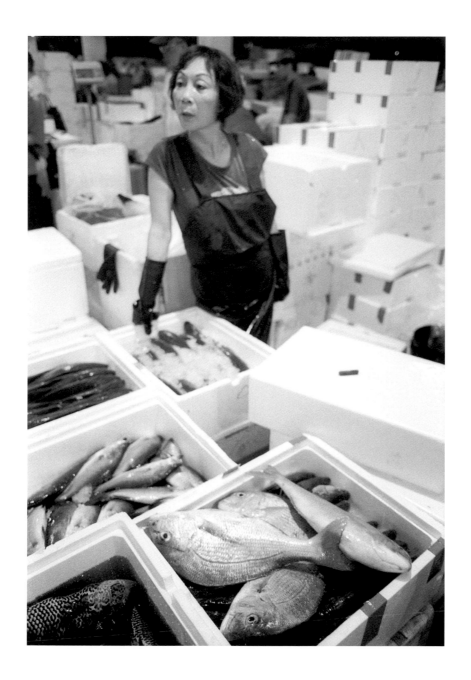

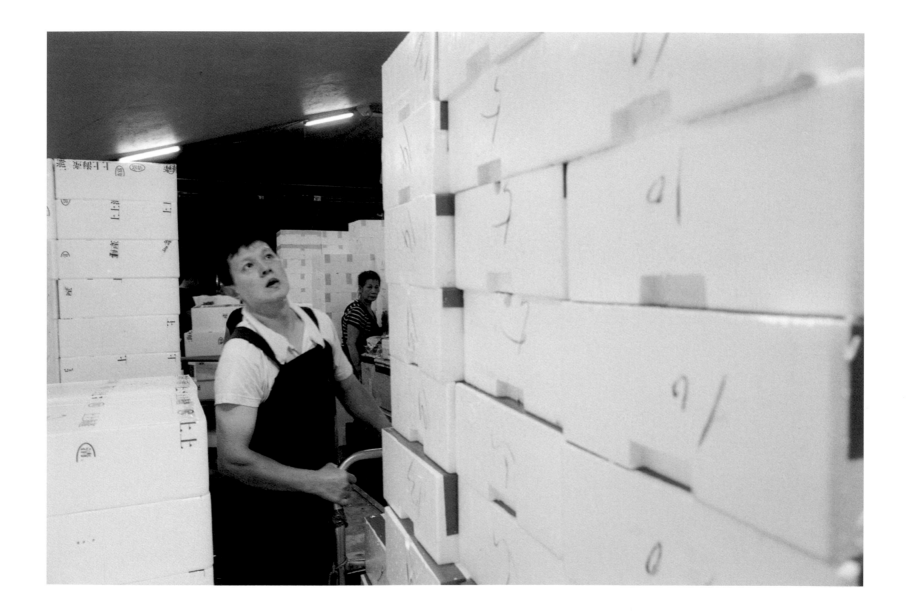

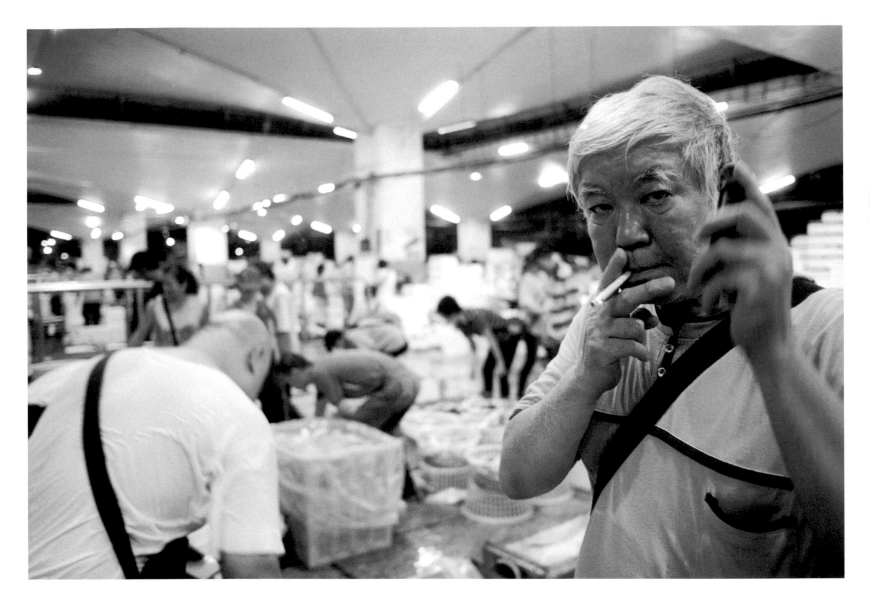

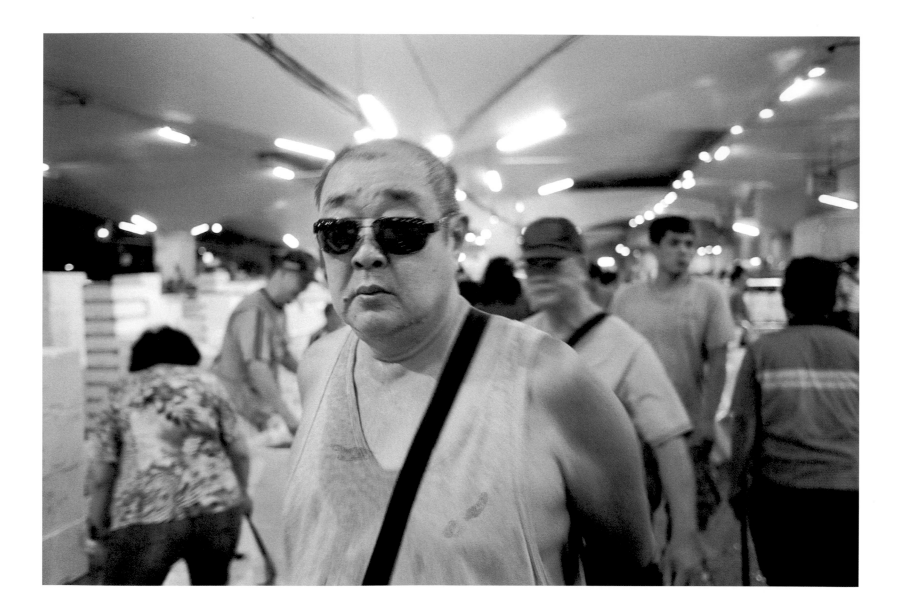

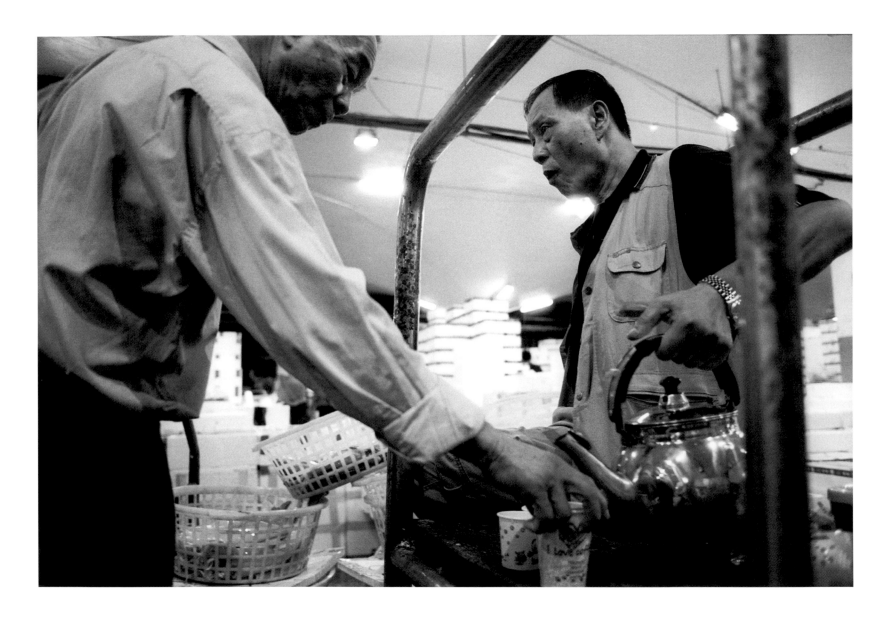

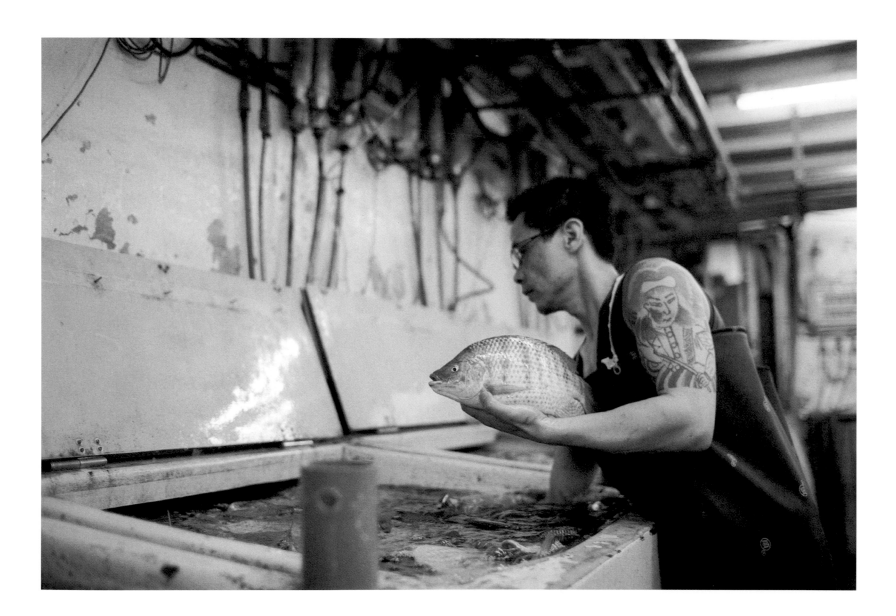

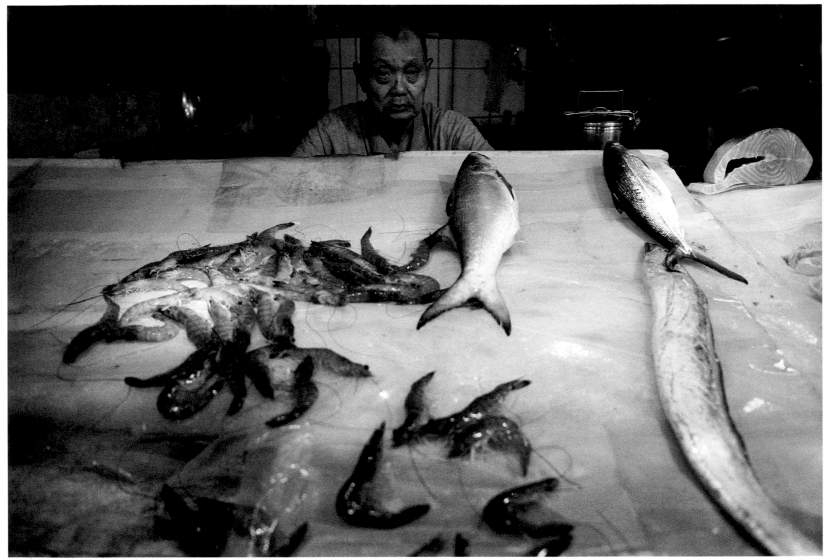

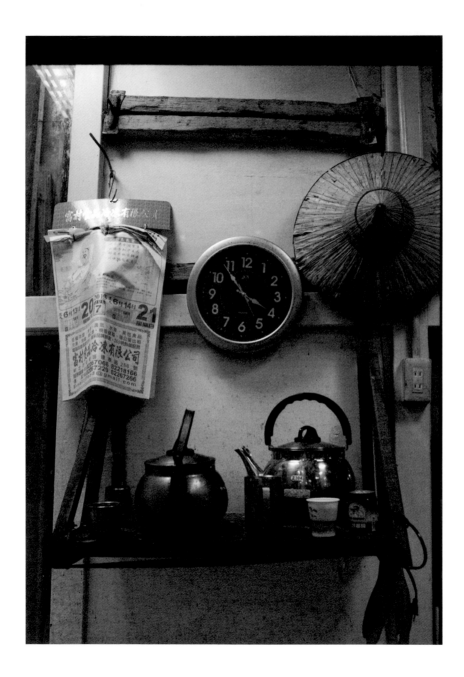

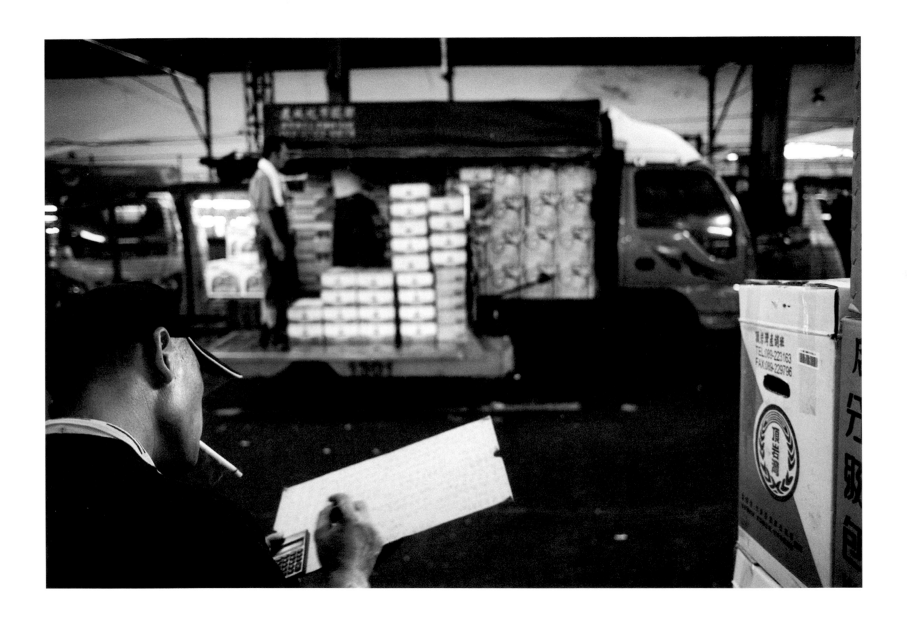

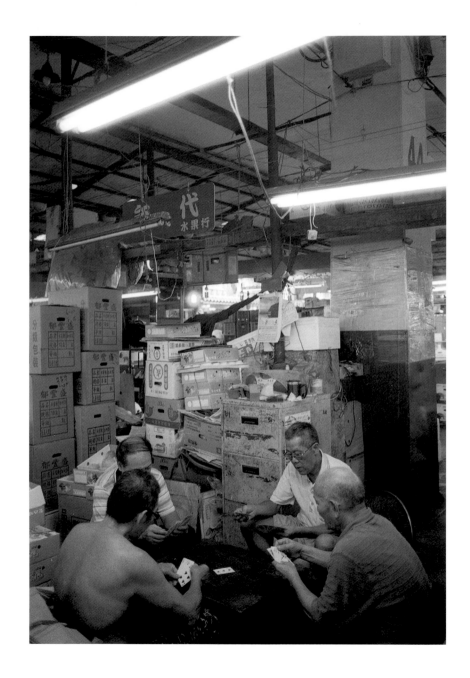

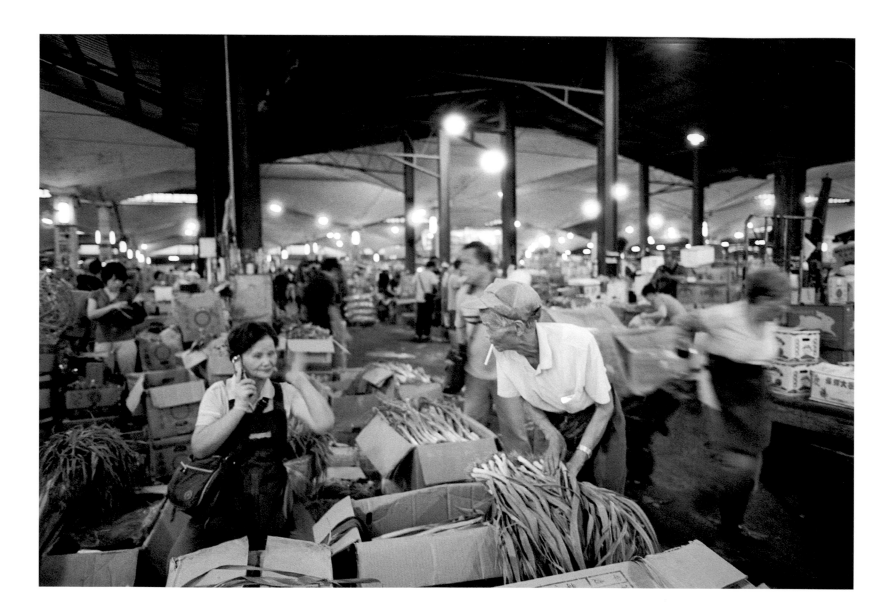

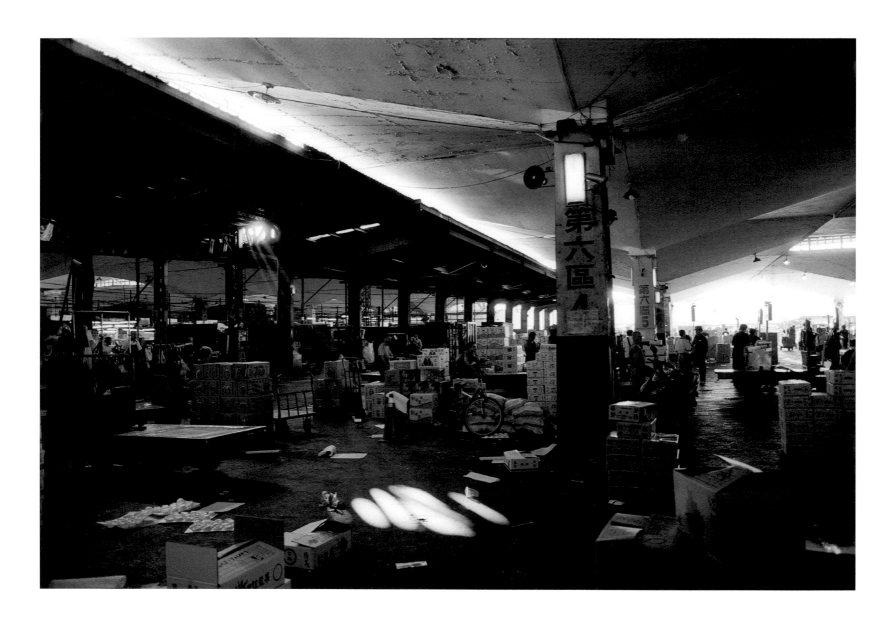

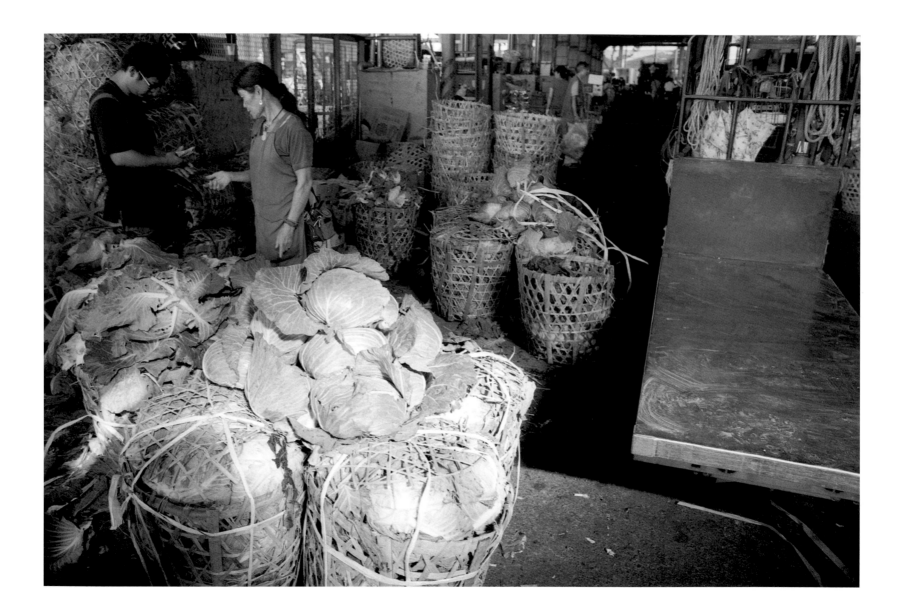

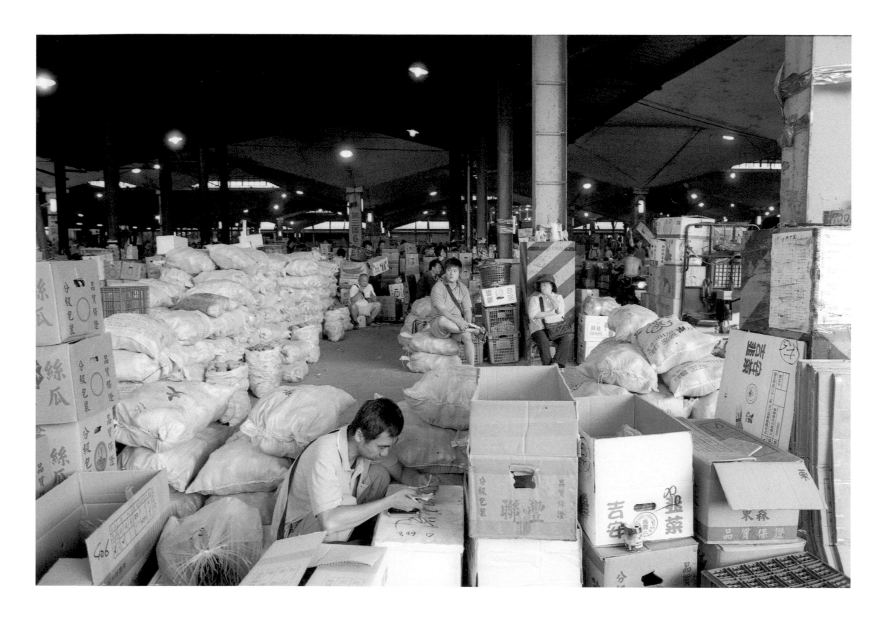

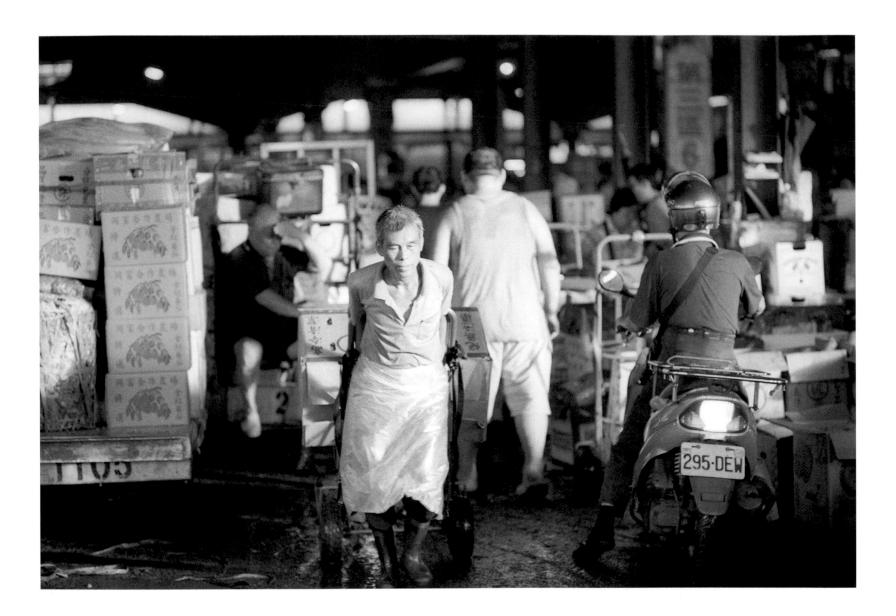

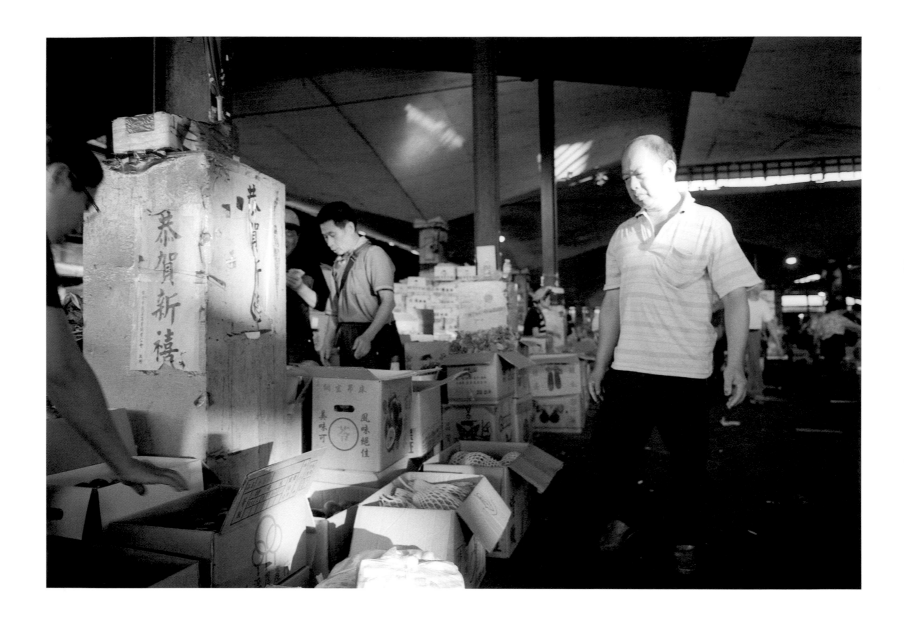

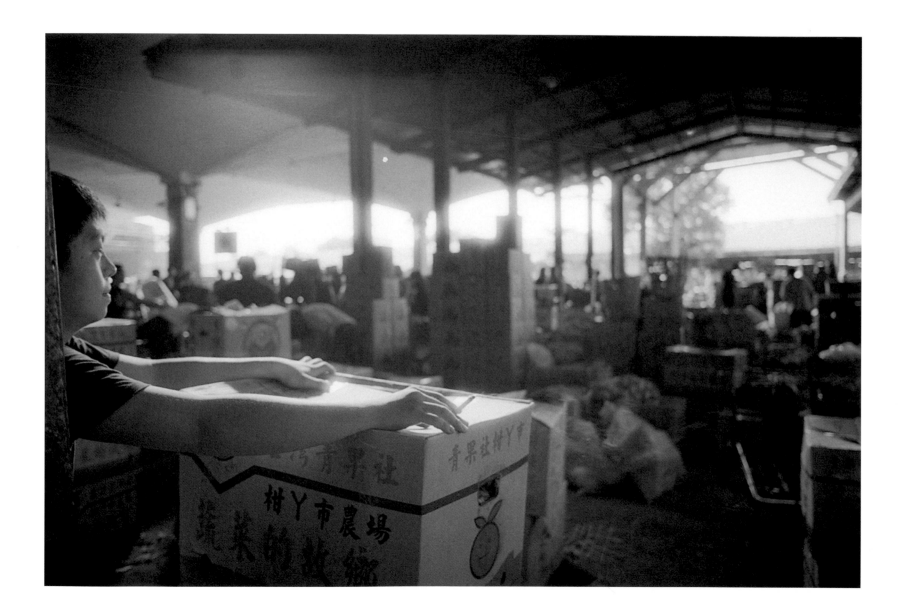

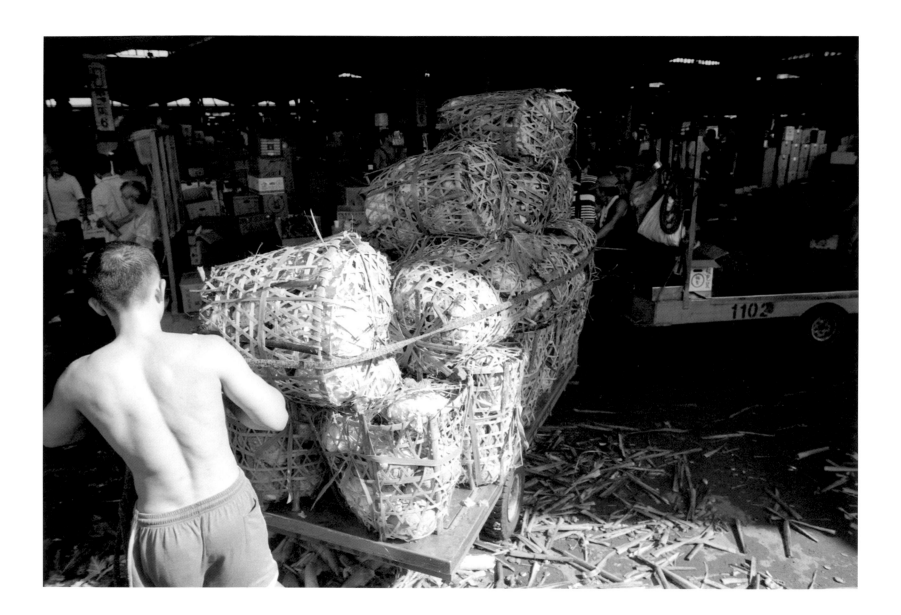

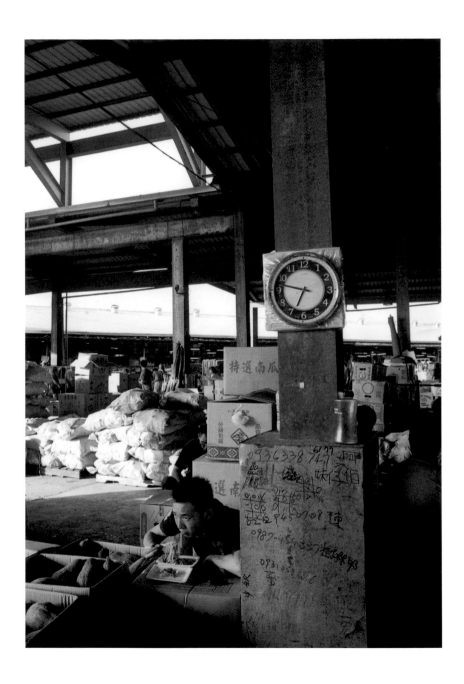

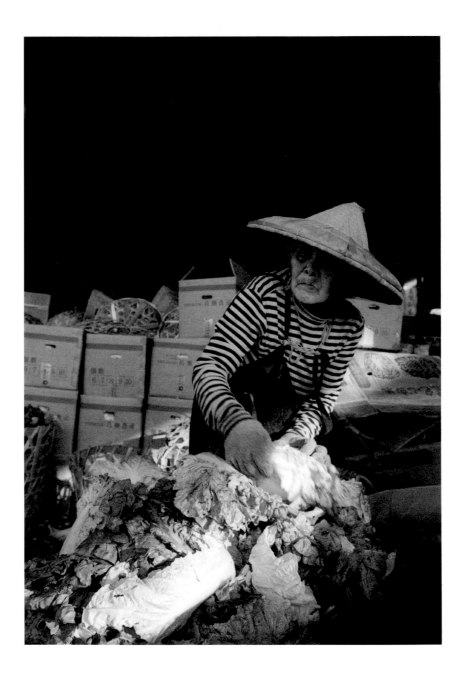

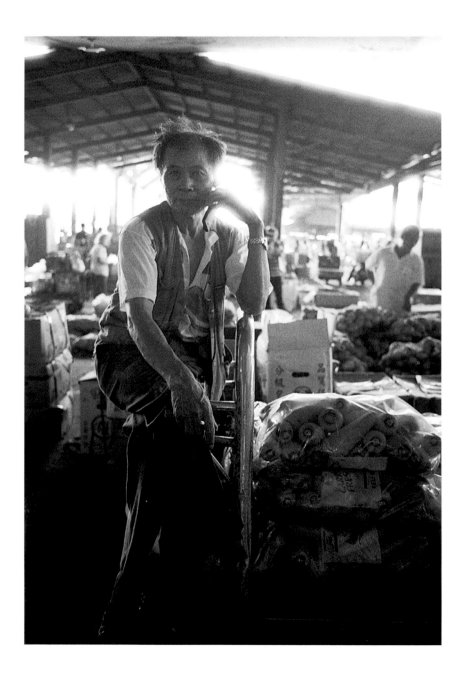

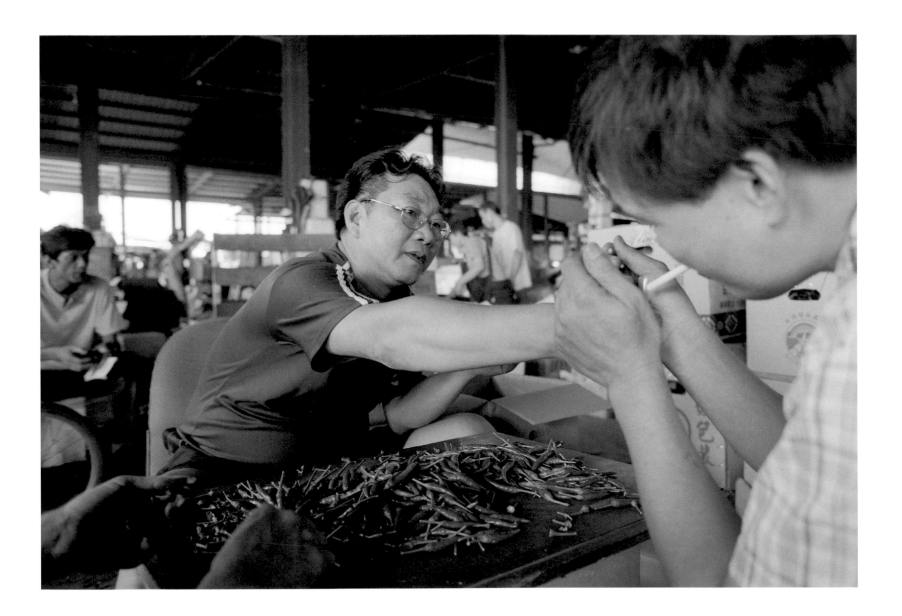

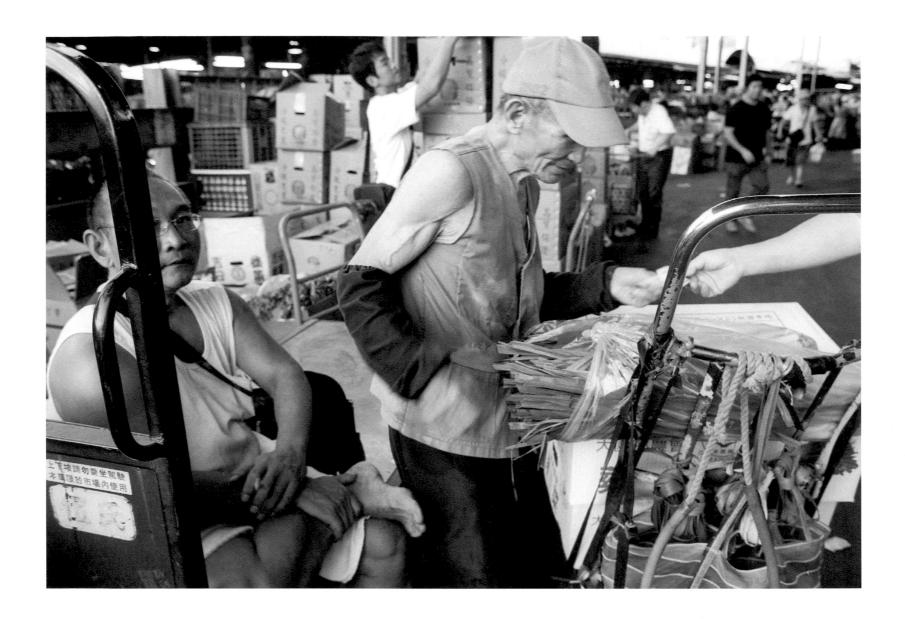

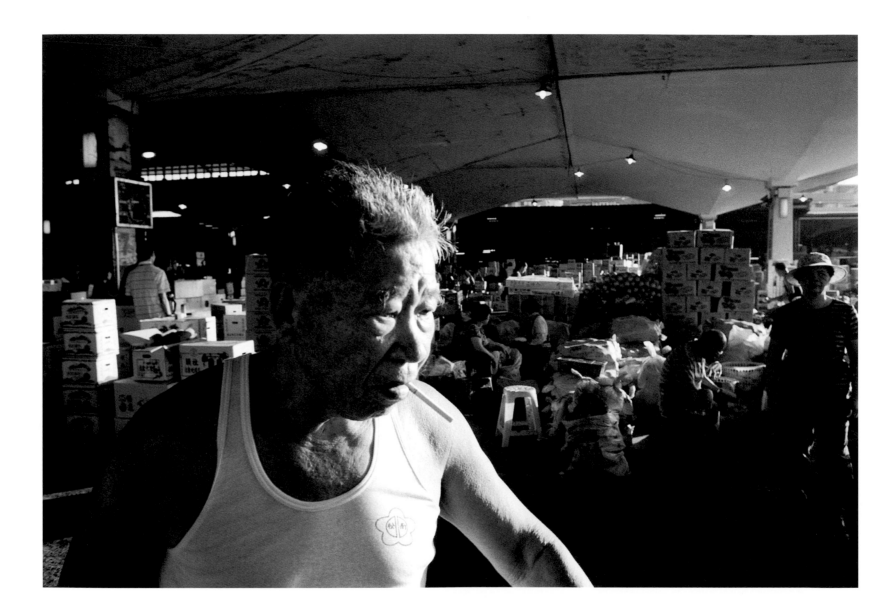

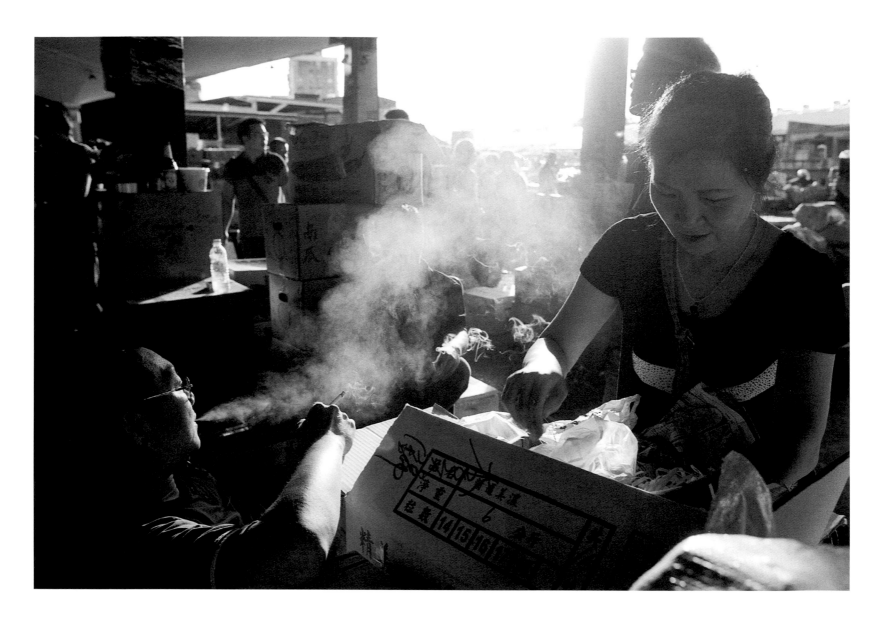

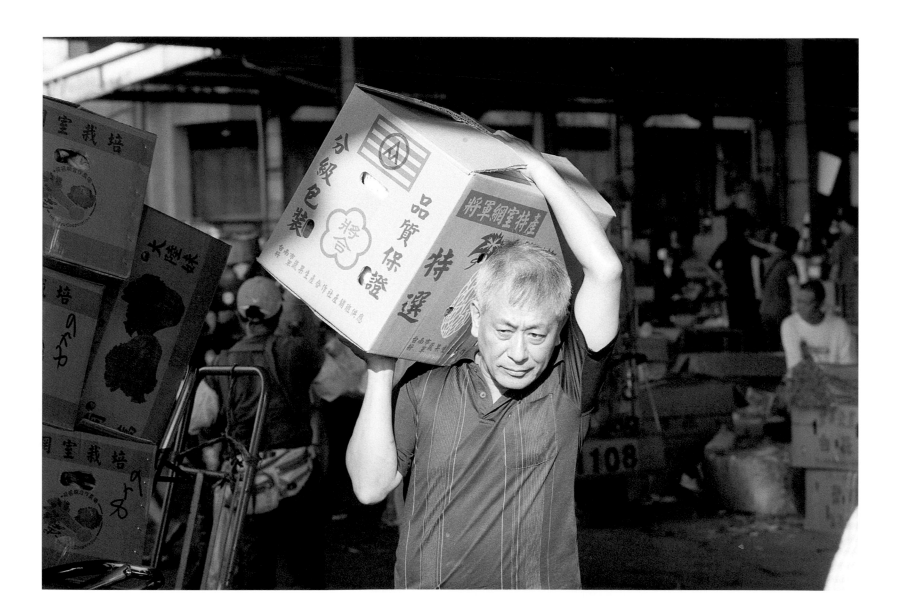

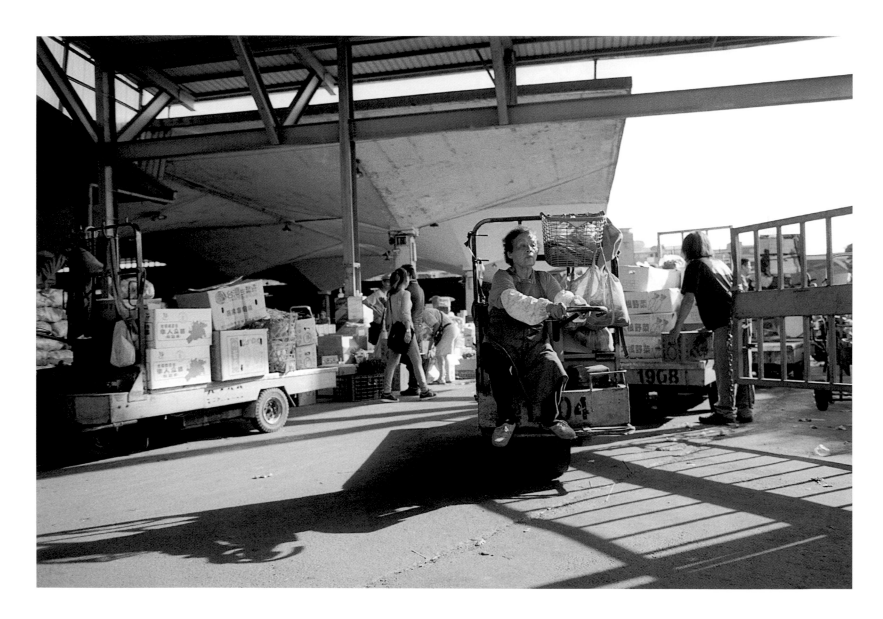

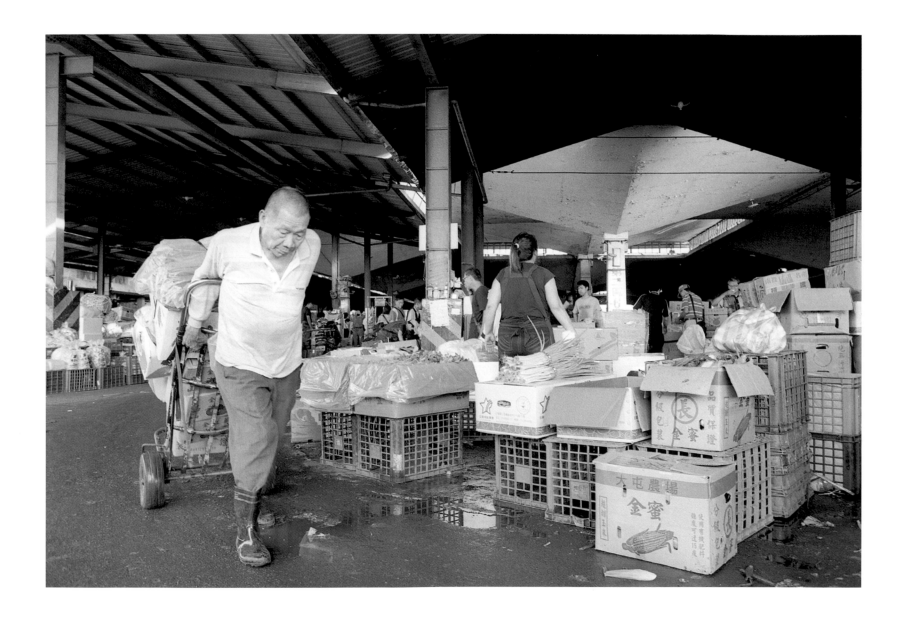

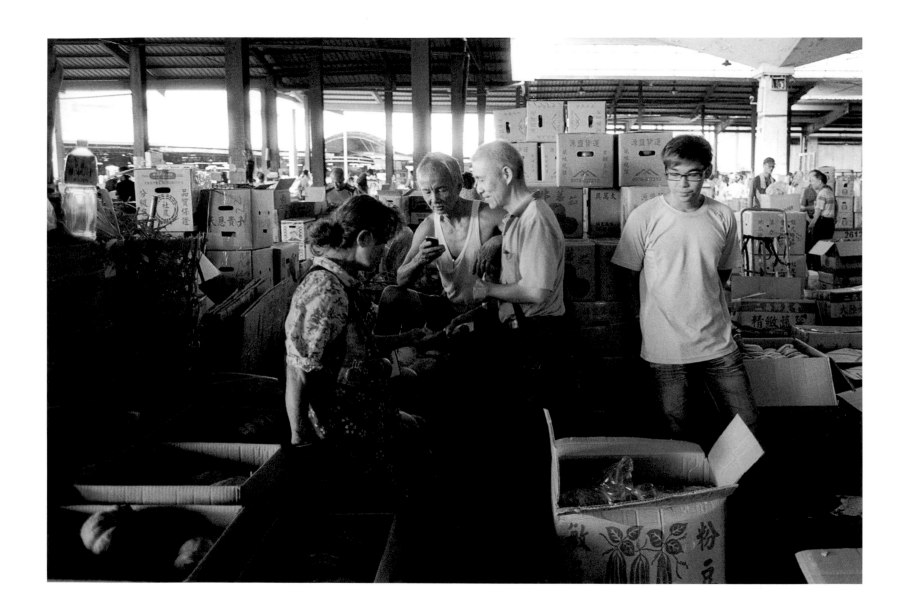

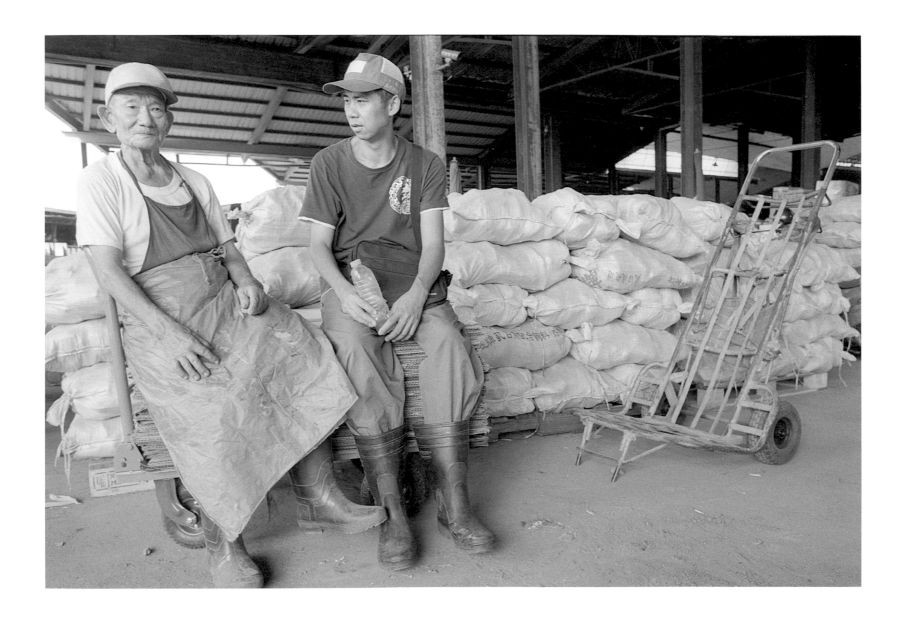

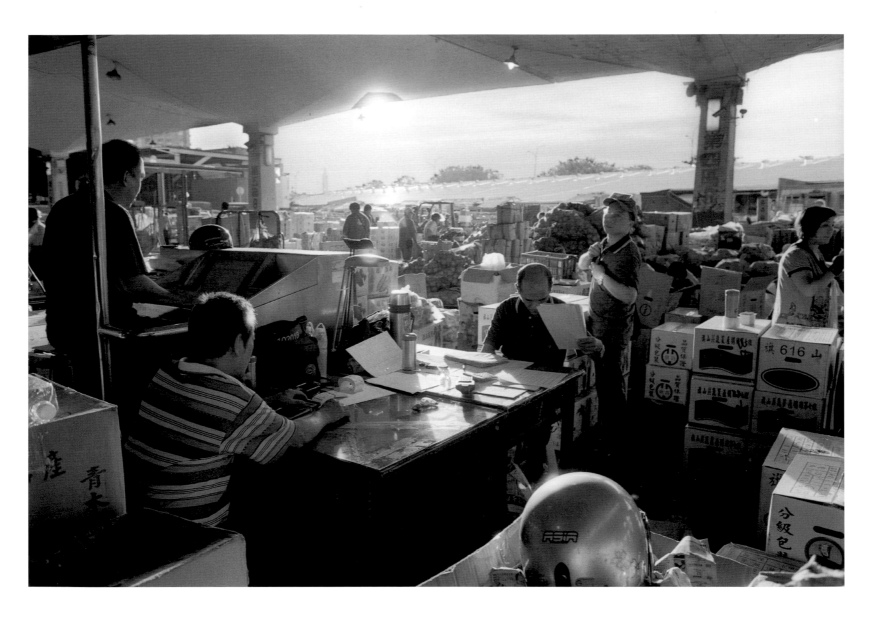

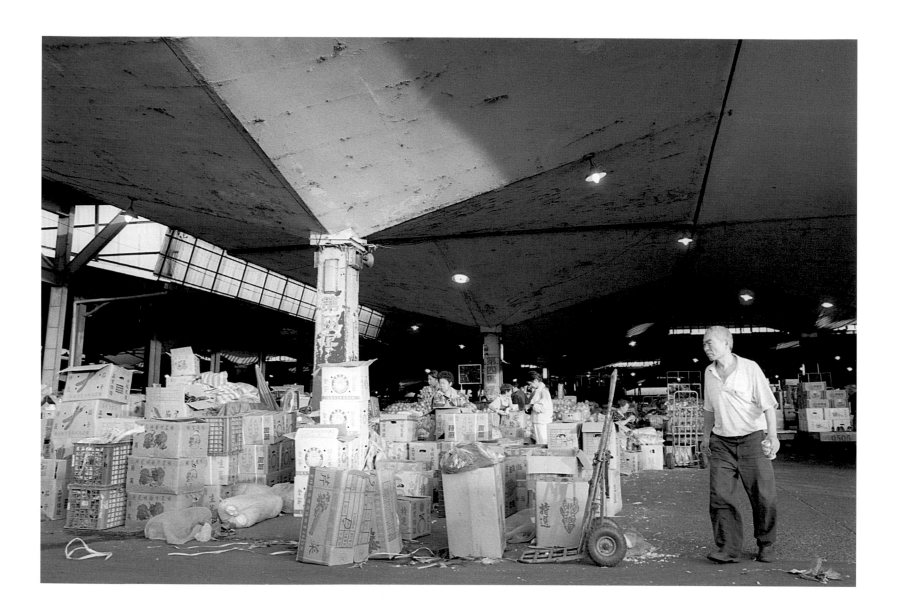

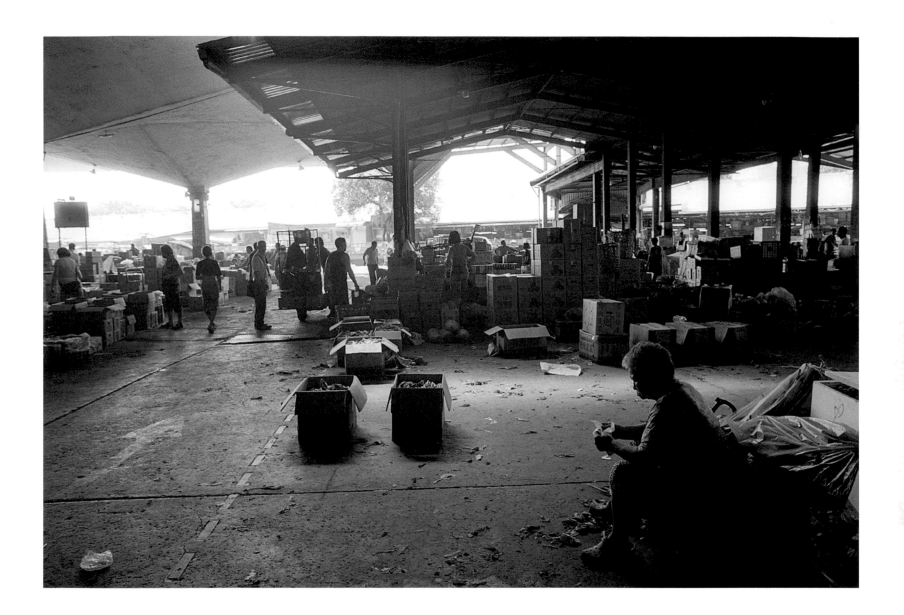

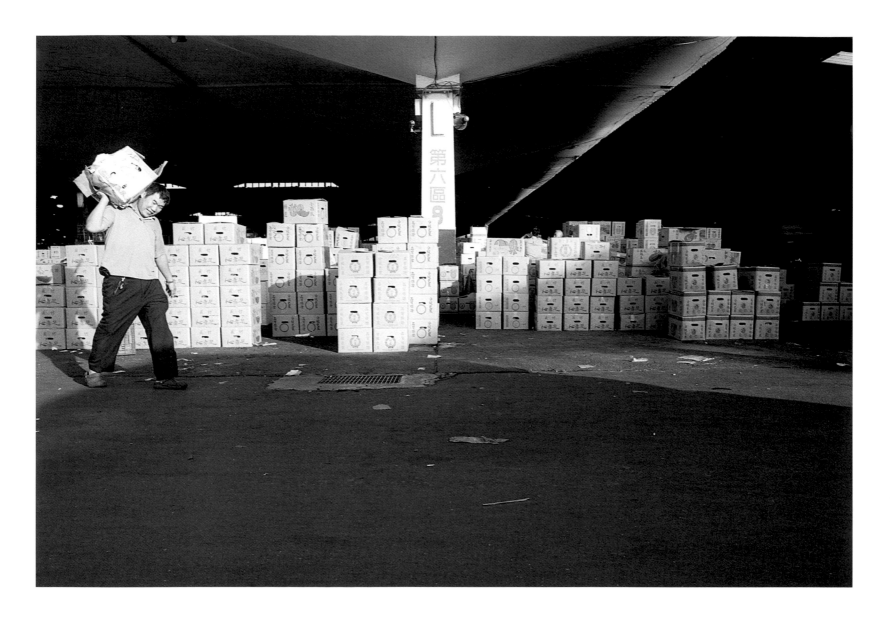

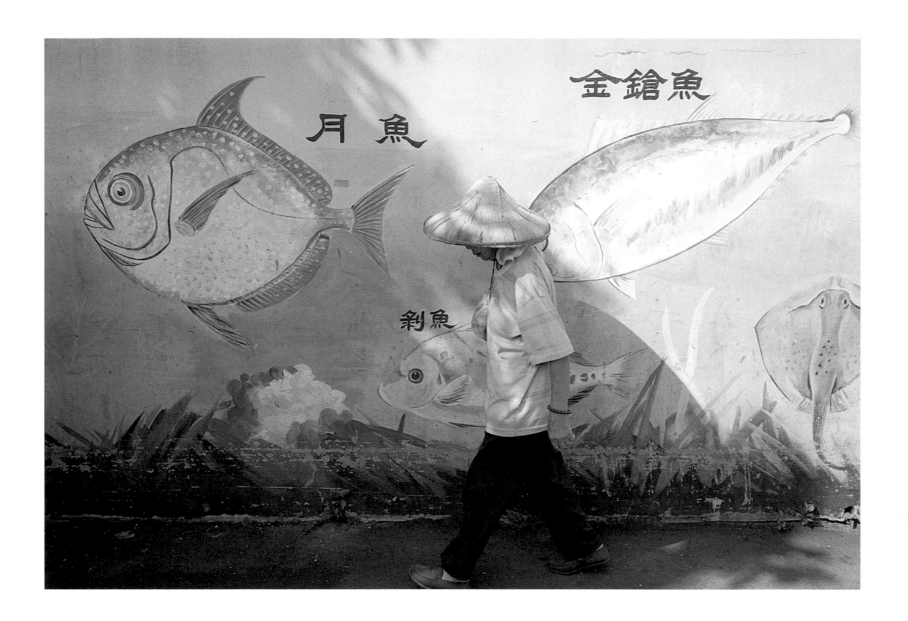

La métaphore du ventre de la ville photographiée

Ivan Gros,

Docteur en littérature comparée
Maître de conférences à NCU de Taïwan

Le Ventre de Taipei n'est pas une visite illustrée des marchés de nuit de la capitale. Ce n'est pas un guide pour « tour operator by night ». Il est vrai que ce recueil de photos décrit une activité nocturne urbaine qui traite du commerce de viande, de légumes et de poissons. On pourrait s'arrêter à cette vision pratique, triviale, documentaire. Après tout Hubert Kilian était journaliste et ses photos pourraient très bien illustrer un reportage de ce genre sur les circuits alimentaires dans les cités modernes. La chaîne du chaud et froid, la tripartition des marchés, bouchers, poissonniers, maraîchers, et cetera. Enquêtes, interviews, articles de fond. Il a déjà fait ça. Les photos ajouteraient à la teneur conjoncturelle des magazines, la touche humaniste des grands reporters d'autrefois.

Ce serait dommage de se borner à cette perception lacunaire car en réunissant ces photos en un recueil, Hubert Kilian accomplit autre chose. Ces photos n'illustrent rien. Elles ne montrent rien. Elles n'informent pas. Elles interpellent. Elles touchent. Elles bouleversent. Elles expriment l'insoutenable pesanteur de la nuit de Taipei. De la poésie est venue se loger dans le trivial.

La référence à Zola – Le Ventre de Paris – est évidemment l'indice qui nous invite à rompre la contemplation naïve et littérale et à saisir la portée symbolique des visions d'Hubert Kilian. La métaphore du ventre, dans le roman, exprime l'idée que le centre de la ville n'est pas le cœur, contrairement aux idées reçues. C'est un organe beaucoup plus bas mais tout aussi essentiel. C'est le ventre ! La vie, noble et charmante en apparence, est assurée, suivant les mécanismes biologiques de la digestion par l'estomac, le foie, les intestins, autrement dit par les organes les plus bas, les plus méprisés du corps humains, organes essentiels pourtant qui correspondent également, dans la ville, aux couches souterraines du corps social. Là où vivent ceux qui accomplissent les tâches les plus difficiles, les plus ingrates, les plus ignorées… Le roman de Zola leur rend justice. Ici, dans le recueil d'Hubert Kilian, c'est pareil. Le même esprit de justice est à l'œuvre. Dans les deux cas, c'est le ventre qui figure le siège des sentiments – et non le

cœur. La preuve, ces photos prennent aux tripes !

On suit le photographe l'estomac noué à travers les boyaux des marchés sombres, malaisés à trouver, relégués à l'écart et confinés dans la nuit. Car Hubert reste fidèle à la nuit, à l'épaisseur insolite de la nuit. C'est à cette condition qu'il parvient à jeter sur les choses une lumière crue, un regard vrai. L'opération photographique mérite qu'on s'y arrête un peu, car elle est à la frontière entre l'esthétique et l'anthropologique. Comme le dit Lévi-Strauss[1] : qui dit cru, dit cuit. L'anthropologue voyait dans ce couple antinomique d'éléments sensibles (cru/cuit) une clé concrète pour comprendre les organisations sociales et les structures abstraites du monde urbain moderne. On peut marier de la sorte les antinomies. Le cru, c'est la nuit et le jour, c'est le cuit. Si Hubert Kilian se consacre à l'exploration du régime nocturne de l'humanité et à l'exposition de denrées alimentaires dans toute leur crudité, à aucun moment il ne perd de vue que c'est l'envers laborieux nécessaire pour que l'endroit de l'humanité puisse se

nourrir et vivre sans peine. Dans ce jeu de clair-obscur, du crépuscule à l'aube, le temps est compté. Partout, cadrées, des horloges suspendues pour nous rappeler que, dans les sociétés modernes, on vit tous avec des cadrans à aiguilles accrochés aux entrailles.

La vie nocturne sans laquelle le monde diurne ne serait pas… On comprend là encore la référence à Zola. Hubert partage avec le grand écrivain une vision infra-rouge, à peine en-deçà du socialisme : « Dormez tranquille, bonnes gens, sur vos deux oreilles, les forçats de la nuit sont là. Ces bêtes de somme assurent la pitance du monde respectable qui peut se livrer au sommeil et aux rêves. Pendant ce temps, on tranche, on porte, on sue, sans trêve ». Il faut noter pourtant que ces photos n'ont pas la netteté tranchée des idéologies vulgaires. Au contraire, tout est désorienté. Les zones sont indistinctes, maintenues dans un jeu subtil entre silhouettes floutées et truffes ciselées, entre profils fantomatiques et poitrines surréelles, comme si l'imaginaire des Halles parisiennes venaient rendre

hommage aux étals des marchands de Wanhua.

Cet univers exige un traitement naturaliste à l'argentique. Pour montrer les amas de groins exsangues, Hubert travaille à l'échelle du grain. Pas question d'être avare de détails, les gorets sont exposés sur le billot, obscènes, blafards, provocants, sensuels, au risque de paraître gore. La réalité n'est pas rose, mais perverse et noire. Le lard vaut son pesant de dollars. Tout ce commerce de chair déborde le réel. Le découpage du recueil, titres et textes succincts, sont assez clairs. Ça ne sent pas la pivoine, non, mais un relent de polar à la Frédéric Dard[2]. C'est ce débordement visionnaire qui est beau.

1 Le Cru et le Cuit est un ouvrage de l'ethnologue français Claude Lévi-Strauss publié en 1964. Il s'agit du premier tome des Mythologiques.
2 Auteur prolifique connu sous le pseudonyme de San-Antonio, Frédéric Dard (1921-2000) est un écrivain français célèbre pour les 175 romans policiers mettant en scène le Commissaire San Antonio et son adjoint Bérurier. La série des San Antonio est l'un des plus gros succès de l'édition française d'après-guerre.

Pincer la corde de la réalité et écouter l'écho de la fiction

Hubert Kilian

L'idée de ce livre remonte aux environs de 2010. A l'époque, l'intention était circonscrite à une rêverie confuse. Elle s'est installée subrepticement, marmonnant une présence dont l'écho était vague. Elle a ensuite grandi à mon insu, dans mon dos. Dans le même temps, je continuais à frénétiquement remplir mes placards de négatifs exposés et consciencieusement numérotés. Obsédé, je photographiais comme je respirais, sans arrêt, à l'image des insectes qui s'agglutinent à une ampoule allumée dans l'obscurité, allant au bout des rues et des routes, marchant vers des mondes dont j'inventais la poésie.

Entre 2010 et 2016, j'ai entassé plus d'une dizaine de milliers d'images au format 135 dont l'essentiel en noir et blanc. Pour ce livre, la plupart ont été réalisées autour de 2013. Lorsque je me remémore ces centaines de nuits et de kilomètres, ces innombrables cigarettes fumées dans la lumière des néons bancals, j'ai l'impression de me pencher sur un monde disparu, une époque révolue. Malgré tout, il y a un fil ténu, une trace de l'intention qui me relie à une intensité poétique. En suivant ce fil, j'ai pu reconstituer les sentiers abandonnés menant à mes paysages intérieurs, ceux presque effacés et gisant dans les tréfonds de mon imagination. Il a fallu que je devienne l'archéologue de moi-même, le spéléologue de mon esprit pour raviver l'éclat qui me guidait au fin fond d'un Taipei noir.

Au moment de la prise de vue, l'intention est souvent maladroite et hésitante mais toujours intense. On s'acharne pour se rapprocher de ce que l'esprit nous chuchote. Une fois les images refroidies dans le bain de l'oubli, on les retrouve transpercées de cette intention qui nous avait arcboutée. Elles sont augmentées du reflet un peu flou de celui que l'on a été. Mais il arrive toujours un moment où l'intention cesse d'être consciente. Notre intuition s'en empare comme un souffle venu de nulle-part et c'est cette « pulsion créatrice » qui nous conduit au-delà des frontières de notre être. L'image qui est alors produite est délestée de notre conscience encombrante et acquiert une valeur propre, qui nous dépasse.

A côté de l'intention qui ne s'est jamais essoufflée, c'est la volonté de défier l'oubli et la course implacable du temps qui est l'un des moteurs les plus constants de ma photographie. C'est la détermination à être le témoin de ces minutes, une obstination à vouloir fixer le cours des choses pour être sûr de les avoir effectivement vécues, et par là-même, de m'assurer de la réalité de mon existence qui se comprend comme un lien au monde et aux êtres. Au cœur de cette entreprise dérisoire qui vise à retarder les horloges et donner corps à mes rêveries, réside certainement une angoisse solide : celle du temps qui passe, inexorablement, sans retour en arrière. Ainsi, je ne photographie pas ce que je vois, mais ce que je ressens, c'est d'ailleurs pourquoi je rate un grand nombre de photos. Retenir cette émotion, la saisir sans la briser, la coucher sur une page, c'est se convaincre qu'on pourra durer aussi longtemps que cette preuve tangible de l'invisible. C'est donner une dimension palpable à ces secondes magnifiques et se persuader qu'on est vivant. Pour moi, photographier, c'est persévérer dans mon être. Cette dimension existentielle, voire thérapeutique dans mon cas, a toujours structuré ma photographie.

Pour ce livre, j'ai donc reconstitué les traces de l'intention initiale et rassemblé ses ingrédients : la nuit, les bouchers et les marchés, alchimie inexpliquée qui m'a hantée et conduit vers ces trésors d'ambiances. Il y a dix ans, j'avais un peu effleuré les contours de cette intention avec un ou deux reportages-photos publiés pour des magazines, accompagnés d'articles sur les marchés de gros, visités de nuit. Et puis toujours la même image que je retournais dans tous les sens sans savoir qu'en faire : celle du boucher au clair de lune qui dépèce les corps inertes des porcs dans le silence. Je l'ai montrée une première fois en 2010 à Taipei, lors de l'exposition « Silhouette of Taipei », puis à nouveau en 2013 lors de l'exposition « Minuit » et enfin en 2019 au Japon, à Kyoto, pour Kyotographie KG+. Lors de la parution de *Visages de Taipei* en 2018, le boucher au clair de lune était là avec deux photos dans le chapitre « Les néons dans la nuit ». Aujourd'hui, les secrets du boucher sont complètement sortis des tiroirs. Au cœur de la nuit qui pèse

sur ses épaules, alors que ses hachoirs cadencent la quiétude de coups sourds et précis, je lui rends enfin cet hommage. Et comme si la seule viande de cochon n'était pas suffisante, poissons, fruits et légumes se sont imposés comme dans le bol traditionnel taiwanais. C'est ainsi qu'un voyage au cœur du *Ventre de Taipei* a débuté.

Le Ventre de Taipei est une référence manifeste et une révérence. C'est un univers irréel, baroque et presque burlesque, que m'ont suggéré les marchés de Taipei. L'activité frénétique et le niveau sonore déployés par les acteurs de cette mécanique séculaire, la vigueur de leur gouaille généreuse, leur posture solide et la concentration avec laquelle ils écoulent leurs marchandises, tout m'invitait à me noyer dans ces atmosphères qui semblaient un autre monde. Il suffisait de sortir tard dans le soir torride pour rejoindre l'immense halle du marché de Wanhua. J'y ai erré de longues nuits, hypnotisé par ces ambiances électriques et cette splendide et puissante intensité. Il en fallait peu pour rouvrir le *Ventre de*

Paris et s'en inspirer : « *C'était comme un grand organe central battant furieusement, jetant le sang de la vie dans toutes les veines* », écrivait Emile Zola.... Je n'ai pas eu à chercher bien loin l'autre référence, celle de Robert Doisneau (1912-1994), qui a toujours aiguillé ma démarche photographique. Son œuvre m'inspire du jour où je me suis intéressé à la photographie. On y retrouve la Halle centrale du « Ventre de Paris » mais les mots étant toujours vains face aux images, il est inutile d'en dire plus, les influences étant faites pour être transcendées et non pas sans cesse rappelées.

L'autre ingrédient du voyage au cœur du ventre de Taipei est la nuit. Cette grande bouteille d'encre épaisse qui se déverse jusqu'aux ruelles les plus engoncées. « *La nuit n'est pas le négatif du jour* », disait le photographe franco-hongrois Brassai (1899-1984). Rien n'est plus juste pour décrire la poésie qui se déploie au creux des nuits poisseuses de Taipei. La nuit est un des personnages principaux de ces histoires qui nous éloignent des affres du jour. Mais elle

n'existe pas sans celui qui la définit : le tube de néon fluorescent au mercure, si caractéristique du vieux Taipei. Symbole moderne de la fragilité de l'humain dans le néant, comme la bougie dans la peinture classique et les vanités du XVIIe siècle, le néon et ses tonalités blafardes éclairent le destin urbain des noctambules. C'est un générateur d'ambiances qui donne des accents profonds à la nuit. Il lui permet de sculpter les reflets sur les visages, de peser sur les regards luisants et de découper les ombres comme les âmes. Le noir et blanc de la pellicule Kodak TriX 400, autre ingrédient, enclenche la réaction chimique qui déploie les noirs d'encre éclaboussés par le néon qui creuse des ronds de vie dans l'ébène de la nuit. Cette chimie magnifie les textures des noirs burinés, un peu sales, gras comme de la suie de charbon, et leur donne des accents poétiques qui résonnent longuement dans la mémoire….

A l'inverse de *Visages de Taipei* qui montrait au grand jour l'allure de la ville ancrée dans une époque sans date, cet ouvrage fait disparaître son visage. Taipei n'est plus vue qu'à travers un voyage dans ses tréfonds nocturnes. C'est une plongée dans le repli de ses intestins, une descente dans ses soutes auxquelles on n'accède qu'après avoir erré dans le labyrinthe silencieux des ruelles. On a tourné le dos au commercial clinquant et factice et aux carrefours brutalement constellés d'éclairages LED qui blessent la rétine.

Le voyage au cœur du ventre de Taipei se décline en triptyque, soit trois univers aux rythmes distincts dont les décors et les personnages sont introuvables de jour : le dédale onirique de la ville, l'étal sacrificiel du boucher et la grande halle nourricière du marché. Ce voyage n'est possible qu'au rythme lent de la nuit qui enserre subrepticement la ville. Pour qui connait le secret des promenades sans but et des errances sans horloge, il arrive toujours un moment où l'on se retourne dans sa marche sans reconnaître le point d'où on vient. Lors de ces déambulations, le sens de l'orientation et du temps se dilue. Les ruelles s'enferment dans un silence sans fissure. La nuit a chassé ceux qui ne

lui appartiennent pas et ancre dans sa nasse les autres. Je ne saisis d'eux qu'une apparence incertaine, les effleurant de biais, sans prise de vue frontale. Il ne faut pas leur réclamer un moment, ni les interroger sur qui ils sont en réalité. Il y a quand même quelques regards croisés sur les marchés mais ceux-là sont en réalité absents : ils ne me voient pas, du loin de cette soute nocturne dont je ne fais pas partie. Dans ces coursives de l'éphémère, on croise ces oiseaux de nuit, espèces étranges que sont les chauffeurs de taxi hagards qui sillonnent les grandes artères comme des âmes en peine, les tontons de karaoké à chevalière et les insomniaques en savates. Des chats perchés nous toisent depuis leur éternité. Quelques arrière-boutiques ont oublié de fermer. Dans les volutes obscures, on distingue des gueules de romans policiers, des fruits dodus et des filles de bar, des hachoirs luisants et des paquets de cigarettes chiffonnés. L'éclat faiblard du néon au mercure dessine ces dédales flottants qui se dissipent au petit matin. On entend la respiration ventrale et ondulante de cette masse qui exhale un souffle chaud. C'est ce ventre qui définit les méandres de Taipei durant les heures invisibles qui n'ont plus de cadran…. Comme un fantôme, je traverse ce monde onirique dans lequel seuls les viandes, les boîtes de poissons et les montagnes de légumes revêtent des contours palpables et charnus.

Il faut errer longtemps dans ce labyrinthe irréel avant de dénicher le chemin des intestins. Dans les interstices des vieux marchés, vers 3h du matin, on entrevoit certains étals surmontés de la silhouette lourde et grasse d'un demi-cochon. C'est le signe que le boucher du clair de lune, le Prince de la nuit, va bientôt surgir. Avec son arsenal de hachoirs et couteaux classés par taille dans sa sacoche de cuir, il intervient selon un itinéraire secret, dans le sillage des camions bleus filant à tombeaux ouverts dans la ville endormie, des centaines de corps égorgés se balançant aux crochets…Cambré sur sa tâche, il s'acharne sur le cochon inerte. Les coups tombent fermes, précis et calculés. Il exécute sur contrat, dans le silence à la lueur du néon. Il est muet et concentré, ne lève pas les yeux. Il cogne dur, avec constance, sans faiblir. C'est un combat contre la bête, qui n'est pas

gagné d'avance car il suppose une maitrise technique et la puissance de l'effort. Une fois la créature débitée, il disparait comme il est apparu, dans les boyaux de la nuit. Il laisse derrière lui un magnifique travail d'orfèvre, prêt à la vente. Le silence reprend place. On dirait qu'il ne s'est rien passé…

J'ai toujours très fermement cru à mes illusions et aux histoires que je me racontais. C'est une curiosité insatiable qui m'a conduit loin, à la recherche de mondes étranges qui me chuchotent des secrets enivrants, dans les détours les plus incertains de la ville. Taipei est une des capitales les plus sûres du monde. Marcher la nuit est une promenade sans danger. Cette sérénité rare, cette tranquillité inouïe offre le luxe de laisser les sensations guider nos pas. C'est ainsi que je photographie Taiwan de manière inlassable depuis 15 ans, de jour comme de nuit. J'aime cette île pour son « potentiel scénaristique », c'est-à-dire pour la manière dont sa réalité représente pour moi le parfait réceptacle de mes fictions. Mes photos ne sont pas un documentaire rigoureux à la démarche préalablement

conçue, mais une interprétation de la réalité. C'est une tension délicate entre mon monde intérieur, le flot de mon imagination et le monde extérieur, un va-et-vient incessant entre les deux. J'ai toujours préféré osciller entre la description ferme de la réalité et sa vision exagérée, déformée ou sublimée. C'est ainsi que j'ai imaginé l'idée de « *documentaire esthétisant* ». Partir à la recherche d'une vérité lointaine qui est mienne, avant d'être celle des lieux. Documenter a régulièrement motivé ma démarche photographique certes, mais à condition que j'y injecte les doses de fiction qui la subliment. Il s'agit de faire vibrer la corde de cette réalité comme celle d'une harpe et d'en écouter l'écho de la fiction résonner. Mais en 2020, la corde s'est brusquement rompue…

Accolé à la halle du marché de gros se trouvait le marché aux poissons avec ses parasols en béton blanc géométriquement alignés et sa constellation de néons sous lesquels resplendissaient les boites en polystyrène et le sol trempé comme à la marée. Avant d'arriver chez les maraichers, on passait chez les poissonniers.

Tristement, ce marché n'existe plus, parti en poussière sous les coups de pelleteuses au début de l'année 2020. Des nuits que j'ai passées à y errer, il ne reste que des souvenirs vifs et cette vingtaine d'images. Le sort réservé au marché de gros des fruits et légumes est identiquement scellé : il sera rayé de la carte en 2021 au profit d'un édifice « *moderne et propre, écologique et civilisé* ». Le monde magique et burlesque de la halle aux peintures écaillées et aux atmosphères d'un autre temps va ainsi connaître le même sort que la Halle centrale de Paris : la disparition totale... Très tristement, le ventre de Taipei subit une colectomie décisive qui va le vider de toutes ses entrailles. La corde est rompue et son écho condamné à s'éteindre dans le lointain.

Je me souviens l'avoir aperçue pour la première fois en 2003 depuis le bus qui empruntait le grand pont Huazhong pour traverser la rivière. Une ample masse blanche ondulant au soleil comme un drap posé sur de gros piliers, niché dans le bras formé par l'autoroute aérienne. Ses courbes bien dessinées traçaient de

larges espaces, rares à Taipei, et lui donnait des accents de prospérité d'antan. « *C'est le marché aux fruits et légumes de Taipei* », m'ont dit ceux à qui j'ai demandé. Quatre ans plus tard, j'y suis retourné en sillonnant les vieilles ruelles du quartier de Wanda. Arrivé à ses abords supposés, je cherchais toujours des yeux ce lieu mystérieux. Il planait une odeur indicible, bouquet complexe aux senteurs d'écailles mêlées à une sueur rance. Le pavé était souillé de vagues teintes rougeâtres. Un panneau bancal indiquait en lettres blanches sur fond vert délavé « Fumin Road ». Les trottoirs usés étaient encombrés d'étals de bois qui paraissaient avoir un siècle. Des façades alourdies de grilles et barreaux se dessinaient au-dessus de boutiques aux murs fatigués. Dans l'humidité de l'été, au coin de cette rue Fumin, le silence pesait avec étrangeté. C'était comme une scène de film. De l'autre côté de l'enceinte, on devinait la clameur de cette immense halle soutenue par ses épais piliers estampillés de gigantesques numéros. Lorsque j'y suis entré, j'ai cru pénétrer l'estomac d'une baleine, au cœur de cette mécanique frénétique, muée par une force obscure, celle d'un énorme

ventre. C'était la cathédrale du fruit et du légume ! Construite par un architecte taiwanais de renom, elle avait été inaugurée en octobre 1975. C'était un monde d'un autre temps où la sueur de l'effort physique se mêlait à la fièvre des transactions commerciales, où le va-et-vient incessant du millier de camionneurs, manutentionnaires, acheteurs et vendeurs, commissaires-priseurs et responsables sanitaires se répandait sur tous les hectares du site. Le marché de gros numéro 1 assumait ainsi l'approvisionnement en fruits et légumes des 7 millions d'habitants du nord de l'île. Autour de minuit, un défilé continu de camions lourdement lestés, tous phares allumés, venait décharger la production agricole du sud rural. Chaque nuit, environ 60 000 caisses de légumes et 20 000 caisses de fruits, soit près de 2 000 t de marchandises, étaient entassées sous la halle. Elle débordait de montagnes de choux, de salades, d'épinards, de collines d'ananas et de pastèques, soit 630 000 tonnes de marchandises en moyenne par an. Avec ses 135 employés et ses 53 points de vente aux enchères, c'était une mécanique bien huilée qui permettait la vérification continue de la qualité, du poids et de l'emballage, le contrôle sanitaire, l'estimation de la valeur marchande, l'équité et de la fluidité des transactions ainsi que la gestion des flux entrants et sortants. Du haut de la fameuse tour de contrôle qui trônait en son cœur, les données chiffrées faisaient l'aller-retour en wifi pour ajuster en temps réel les mises à prix, en fonction des stocks. A 3h20 du matin, la halle s'électrisait et son pouls s'emballait : les enchères pour les légumes étaient lancées, autour des comptoirs électroniques ambulants et clignotants, sur lesquels se juchaient les commissaires-priseurs. Puis, à 3h30, c'était au tour des enchères pour les fruits. La machine tournait à plein régime. L'agitation physique et commerciale était à son comble. Dans la lumière verdâtre d'un éclairage de gare, les visages des acheteurs se tendaient, les yeux rivés sur le cours des marchandises, plus rien d'autre ne comptait. La cigarette collée à la commissure des lèvres, muscles tendus, l'armée des manutentionnaires emportait à coups nerveux de diable, parfois à dos d'homme, les milliers de caisses qui trouvaient d'autres acheteurs sur les marchés de demi-gros greffés au pourtour de la halle. On entendait bramer, calculer, soupeser et marchander,

pendant que les véhicules de manutention zigzaguaient prodigieusement dans les allées encombrées. Le ballet était sans interruption tant que les camions continuaient de déverser toute la richesse du terroir taiwanais sur la dalle du marché central. Jusqu'à ce que l'aurore vienne percer ce gigantesque ventre de ses rayons dardant. La lumière chaude était ainsi faîte que la magie disparaissait, la bile noire évacuée et les néons éteints. L'aube était là. Les dédales des tréfonds avaient disparu et les oiseaux de nuit s'étaient envolés. Cette grande mécanique a tourné à plein régime pendant que l'honnête citoyen dormait à poings fermés. Au matin, repu de sommeil et candide, il trouvera le confort de son assiette pleine.

本書收錄照片皆以 Kodak Tri-X400 底片於 2010-2016 年間拍攝

特別感謝

沈昭良的指導和提攜、陳敬寶的支持
楊鎮豪和陳斌華長期的鼓勵和鼎力相助
全彩現像阿發優秀的底片沖印

也很感謝
Aurélien Dirlier, Olivier Marceny,
Déborah Zéboulon, Jean-François Danys, Mathieu Duchâtel,
Oanh Chieuto, Christian Laudet

法國在臺協會學術合作與文化處
處長柯柏睿（David Kibler）和文化專員劉姿蘭的鼓勵

以及
大塊文化和趙曼孜的努力，賴亭卉的翻譯
出版這一本書

最後要感謝所有臺灣朋友的支持

TN039

臺北之胃 Le Ventre de Taïpei

作　　者　余　白 (Hubert Kilian)
譯　　者　賴亭卉
照片提供　楊鎮豪（折口作者照）
責任編輯　趙曼孜
美術設計　萬亞雰
內頁排版　許慈力

出 版 者　大塊文化出版股份有限公司
　　　　　105022 台北市南京東路四段 25 號 11 樓
　　　　　www.locuspublishing.com　讀者服務專線 0800-006689
　　　　　TEL(02)87123898　FAX(02)87123897
　　　　　郵撥帳號 18955675　戶名大塊文化出版股份有限公司
法律顧問　董安丹律師、顧慕堯律師
總 經 銷　大和書報圖書股份有限公司
　　　　　新北市新莊區五工五路 2 號
　　　　　TEL(02)89902588(代表號)　FAX (02)22901658
製　　版　瑞豐實業股份有限公司

初版一刷　2022 年 1 月
定　　價　新台幣 750 元
I S B N　978-986-0777-70-3

國家圖書館出版品預行編目 (CIP) 資料

臺北之胃 / 余白 (Hubert Kilian) 文字 . 攝影 ; 賴亭卉譯 .
-- 初版 . -- 臺北市 : 大塊文化出版股份有限公司 , 2022.01
面；　公分 ISBN 978-986-0777-70-3(平裝) 1. 攝影集
957.6　　110019247